MUSEO STIBBERT ✣ FIRENZE

LA CAVALCATA

EDIZIONI POLISTAMPA

LA CAVALCATA

Direzione
Kirsten Aschengreen Piacenti

Redazione
Simona Di Marco

Traduzione inglese
John Denton

Fotografie
Marcello Bertoni e Archivio Stibbert

Impaginazione elettronica, elaborazione immagini e stampa
Polistampa Firenze

In questo volume è riportata integralmente
La Cavalcata. Il Salone e i Guerrieri Europei, di Lionello G. Boccia,
Firenze, Museo Stibbert, [1995]

Le schede 1-10 sono di Lionello G. Boccia (L.G.B.)
Le schede 11-22 sono di Susanne E.L. Probst (S.E.L.P.)

In collaborazione con:

Introduzione

di *Kirsten Aschengreen Piacenti*

La Sala della Cavalcata è senza dubbio la sala più nota, più rinomata del Museo Stibbert – e con ragione. La visione di dodici cavalieri in armatura montati su fieri destrieri che cavalcano incontro al visitatore è tale da colpire chiunque, di ogni età, sesso e nazionalità. Frutto della fantasia di Frederick Stibbert, la Cavalcata e la sala stessa fanno rivivere il mondo del passato.

Così lontano dalla museografia attuale, l'allestimento sembra rimasto intatto dall'epoca di Stibbert. Invece non è così. La sala ha subito innumerevoli cambiamenti, anche se i singoli elementi non sono cambiati.

È merito di Lionello Boccia (1926-1996), direttore del museo dal 1978 fino alla sua morte, di aver studiato negli archivi cartacei e fotografici le vicende della sala. Grande esperto di armi e di armature, solo lui poteva dare una valutazione consapevole degli intenti di Stibbert, e soprattutto seguire le varie mutazioni di questa sua creazione. Il risultato venne pubblicato dal museo in un piccolo volume oramai introvabile. Non furono stampate molte copie, e non disponendo allora il museo di un *bookshop* ne furono distribuite pochissime.

A noi, suoi successori, è sembrato di grande importanza ristampare queste ricerche, soprattutto in questo momento che ci siamo preparando un restauro – del tutto conservativo – della sala, in collaborazione con l'Ente Cassa di Risparmio. L'architetto Boccia aveva dato una sistemazione alla Cavalcata, consona a quella stibbertiana anche se non identica, e che per noi rimane ancora valida.

È comunque necessario rendersi conto che la Cavalcata ha subito dei cambiamenti, e per capire questo è necessario seguire passo passo la storia narrata dall'architetto Boccia. Il suo racconto è stato riportato letteralmente, in omaggio al grande studioso del museo e della sua collezione di armi.

A suo tempo, Boccia non aveva trattato i quattro cavalieri ottomani e le altre figure di fanti della sala. Nel presente volume Susanne Probst, allieva di Boccia e curatrice dell'armeria del museo, ha colmato questo vuoto. Ha anche fornito un saggio sulla creazione dei manichini, di uomini e cavalli, che formano una parte così importante dell'insieme. Infatti, Stibbert, grande cavallerizzo e intenditore di cavalli, aveva curato nei minimi particolari i vari componenti della Cavalcata.

Questo aspetto viene spesso ignorato. Ci si sofferma sul fatto che le armature sono composite, che Stibbert integrava parti mancanti facendole eseguire dagli armaioli al suo servizio. Per Stibbert invece era importante l'insieme. Gli era importante quella visione che ci colpisce ancora oggi.

Anche se modificata in alcuni particolari, la Sala Cavalcata rimane pur sempre la creazione sua, una nobile sala gotica illuminata dalla luce tremolante delle lampade a gas, sostenute dalle braccia armate che sporgono sopra le nicchie, e sormontata dalla figura di San Giorgio che abbatte il drago, l'incredibile drago dagli orecchi di rinoceronte, il corpo di coccodrillo e la lunga coda di serpente.

Introduction

by *Kirsten Aschengreen Piacenti*

The Hall of the Cavalcade is without doubt, and rightly so, the best known sector of the Stibbert Museum. The sight of twelve armed knights riding proud steeds towards the visitor impresses anyone, of whatever age, sex or nationality. As a product of the imagination of Frederick Stibbert, the Cavalcade and the Hall itself recreate the fabled Middle Ages.

Being so different from modern ideas of museum display, the arrangement looks as though it has come down to us intact from Stibbert's own time. Actually this is not the case. Though individual pieces have not been altered, the room has seen several transformations.

It was Lionello Boccia (1926-1996), the Museum's director from 1978 up to his death, who researched the Hall's history, using our Archive's paper and photographic documentation. Being a major arms and armour expert, he was the only one who was in a position to provide a convincing estimate of Stibbert's original intentions and follow their subsequent realisations. The results came out in a book published by the Museum and now out of print. The print run was small and distribution limited, in a period when the Museum had not yet opened its bookshop.

We, his successors, thought it very important to reprint this research, especially at a time when restoration of the Hall is in preparation, with the co-operation of the Cassa di Risparmio Bank Foundation. Boccia, a trained architect, had arranged the Hall, in a way compatible with Stibbert's original ideas, which is still a valid one, in our view.

Nevertheless, it should still be remembered that the Hall underwent changes, and, to be able to understand this, Boccia's history must be followed step by step. His account has been reproduced exactly, as homage to the great scholar of the Museum and its collection of arms and armour.

Boccia did not deal with the four Ottoman horsemen and the other figures of infantrymen in the Hall. In this volume Susanne Probst, a pupil of Boccia's, and the arms sector curator, has filled in this gap. She has also contributed an essay on the dummies of men and horses, which make up such an important part of the set-up. Stibbert was an expert rider and, knowing orses well, had looked after minutest details the components of the Calvalcade.

This aspect is often neglected. Observations are made on the fact that the armour sets are composite, and that Stibbert had copies made of missing parts by armourers working for him. But he was especially careful about the arrangement as a whole. He attributed great importance to the spectacular effect we can still see today. Though partially modified, the Hall of the Cavalcade remains his creation; a noble gothic hall lit by flickering gaslights, held up by armoured forearms jutting out from above the niches, and surmounted by the figure of St George slaying the dragon, the incredible dragon with its rhinoceros ears, crocodile body, and long snake's tail.

La Cavalcata

di *Lionello Giorgio Boccia*

Già pochi mesi prima di partire volontario con le Guide di Garibaldi per la campagna nel Trentino del 1866, dove avrebbe combattuto con molto onore, Frederick Stibbert ricevé dall'architetto Giuseppe Poggi – allora il maggiore a Firenze, alla quale avrebbe dato un'impronta decisiva con le grandi trasformazioni urbanistiche – e dall'ingegner Girolamo Passeri un progetto di trasformazione e ampliamento degli immobili di famiglia al piede della collina di Montughi. Essi erano stati acquistati in parte dalla madre Giulia negli anni della sua tutela e in parte da lui stesso pochi anni prima. Il progetto però non andò allora in porto, e nel frattempo Frederick acquistò un'altra villa che completò l'insieme.

Si trattava ora di quattro proprietà lungo via di Montughi, tre delle quali – quelle a est – affacciate alla grande area allora con qualche pergolato che sarebbe stata poi trasformata nel parco coi suoi tempietti e il laghetto. Frederick voleva riunire le due proprietà più meridionali (le ville in cui risiedevano in una lui e nell'altra la madre con la sorella) trasformandole, soprattutto la sua, quella più a sud, e riunendole poi con un nuovo corpo di fabbrica costituito da un grande salone. Occorreva un nuovo progetto, che fu steso dall'architetto Telemaco Bonaiuti, ma anche questo non piacque, e solo alla fine degli anni Settanta fu dato il via ad un altro dell'ingegnere e architetto Cesare Fortini.

Frederick Stibbert (1838-1906, nato a Firenze da padre inglese e madre toscana in una ricchissima famiglia di finanzieri e soldati) non era solo un uomo d'affari di spicco internazionale ma anche un cultore di storia del costume e del-

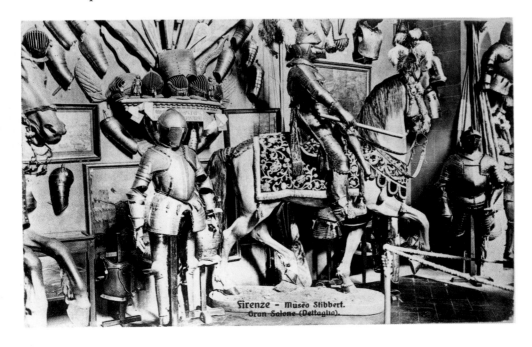

1. *Un particolare dell'allestimento del Salone alla fine dell'800*

le armi antiche. Uscito *bachelor of arts* da Cambridge, viaggiava continuamente e raccoglieva da sempre armi, armature, costumi, quadri e insomma ogni oggetto d'arte. Abitava in città ma le sue collezioni si erano ammassate a Montughi ormai in modo tale da essere incontenibili. Se dieci anni prima l'idea del grande edificio era solo prestigiosa, adesso era diventata una necessità. L'Archivio Stibbert conserva molti disegni dei vari progetti susseguitisi; non però della soluzione infine realizzata tra il 1879 e il 1882.

Altri aspetti a parte, anche importanti, il grande Salone (costato 260.000 lire di allora) dominò tutta la fabbrica che ormai si stese per quasi 150 metri tra la via e il parco. Esso collegava le due ville preesistenti, a loro volta rimaneggiate; misurava più di venti metri per più di otto, divisi in tre navate alte più di undici metri. Poiché l'ingresso principale era a circa metà fabbrica e dal parco, la nuova 'Villa' — come fu da allora chiamata — accolse a nord l'abitazione patrizia in una vera casa-museo e a sud il Museo vero e proprio ('il mio museo' diceva Stibbert: *mio* e *di me* insieme). La pendenza verso sud è forte, con un dislivello di circa sette metri tra l'ingresso e l'estremità meridionale; il Salone dell'Armeria (che accoglieva il grosso di quelle raccolte ed era separato dall'ingresso da un brevissimo passaggio e da un doppio volume che lo articolava all'abitazione) era più basso di quattro gradini e vi si accedeva da un doppio fornice, con una veduta di grande effetto. Oltre esso due scale di una decina di gradini scendevano al piano della vecchia villa più meridionale ristrutturata, col resto delle raccolte.

Il Salone era illuminato da tre grandi finestroni su ogni lato, due per campata, e dall'impianto a gas che Stibbert aveva fatto giungere espressamente dalla lontana rete cittadina. Era stato affrescato da un accademico alla moda, Gaetano Bianchi, con altri interventi di Michele Piovano, Ferdinando Romanelli e Natale Bruschi per stucchi cornici colonne e vetrate, e altri minori di Pietro Nencioni come doratore.

La fabbrica di Montughi fu del resto tra il 1879 e il 1906, uno dei luoghi deputati per l'architettura signorile fiorentina. Vi lavorarono i migliori, da accademici come il Fortini e Annibale Gatti, a tutta una folla di artefici e artigiani d'eccellenza; fu essenziale per l'affinamento e la crescita di lavori specializzati favoriti dalle enormi somme che Stibbert vi profuse per tutta la vita, esattamente quanto il Museo contò per l'antiquariato cittadino.

Nel 1883, subito dopo la sua sistemazione, il Salone dell'Armeria accoglieva un gran numero di figure armate all'impiedi disposte lungo le pareti (completamente ricoperte di corsaletti di armi e di parti d'armamento) e vari cavalli col loro cavaliere. La relativa descrizione, giuntaci in una guida scritta da due sorelle inglesi — *Walks in Florence and its environs*, di Susan e Joanna Horner [1] — non è chiara, ma si comprende che al centro del Salone era con tutta probabilità disposto il Cavaliere *Sassone* [2] mentre sul resto della mezzeria erano disposte teche con "precious relics". A destra spiccava la *Massimiliana* [3]; non è chiaro se all'impiedi o già montata, ma poiché il *Guadagni* [4] posto a sinistra era sicuramente a cavallo, è pensabile che lo fosse anche il simulacro dell'imperatore, poiché nel Salone dominò sempre un 'senso dell'ordine' simmetrizzante. Sul fondo, verso sud, erano disposti tre armati 'saraceni' e tre europei che sono detti "cavaliers" e quindi parrebbero montati; ciò però è molto strano perché le figure di cavalieri turchi e mamelucchi sono più

2. Il Salone della Cavalcata tra il 1885 e il 1892 visto da Nord

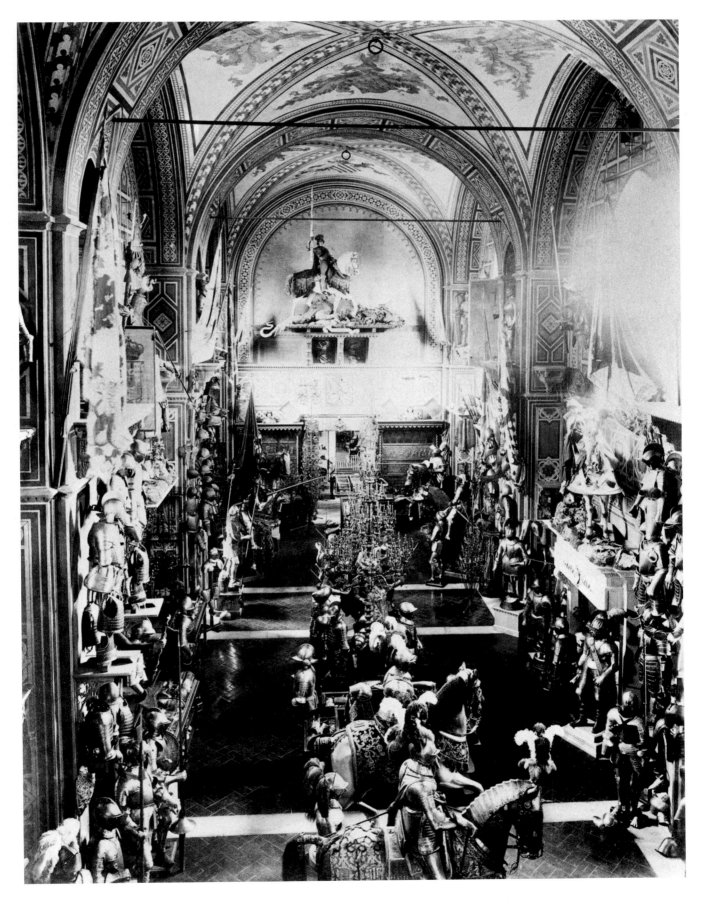

tarde, e nelle fotografie più vecchie ne compaiono solo due. I sei armati stavano ai lati della porta meridionale, ed è molto difficile pensare a sei cavalli, tre per parte.

Le foto più antiche del Salone conservate in Archivio sono di grande formato (28x38,5) e non recano autore né data. Stampate in seppia su cartone, sono senz'altro tratte da lastre fatte fare da Stibbert (o realizzate da lui stesso, che aveva un atelier fotografico nel suo palazzetto di via S. Reparata e un altro nella Villa). Il Salone è ripreso due volte verso il fondo – dal basso e da qualche metro di altezza – e una volta verso la parete di ingresso (vedi foto 2 e 3); tutte e tre le viste lo abbracciano completamente. Le pareti sono letteralmente coperte di armi difensive e di loro parti, di armi in asta e di bandiere; altre armature sono lungo le pareti, talora su piedistalli, altre su mensole e in alto nelle nicchie dei pilastri; perfino sul camino è posta una figura a cavallo di S. Martino che taglia il mantello. Sulla grande mensola della parete di fondo sta già il grande S. Giorgio sul drago morente. Al centro del Salone altre armature e vetrine; al termine della seconda campata, a sinistra, spicca una "Giovanna d'Arco" inginocchiata, poi disfatta come altri di quegli insiemi. La stessa campata ha la parete sinistra coperta da rastrelliere fitte di spade, al di sotto di un'altra mensola con un cavaliere 'saraceno'[5] che fà pendent col S. Martino. Le due mensole aeree poste a lato degli scalini sostengono ciascuna un cavaliere che monta un cavallo bardato; la cattiva conservazione delle foto non permette di individuare di quali figure si tratti.

I cavalieri ben visibili sono solo cinque, disposti in due gruppi. Due stanno al centro della prima campata, volti verso ovest (verso destra guardando dai gradini) e sono nell'ordine il *Guadagni* e quello che pur essendo una *Corazza francese* ('corazza' nel tardo senso di appartenente alla 'cavalleria grave' pesantemente armata) è sempre stato detto in Armeria, fino a qualche tempo fa, il "Cavaliere Spagnolo"[6]. Quattro formano uno spettacolo di giostra alla terza campata: dall'angolo sud-ovest il *Sassone* volge la lancia contro il *Gendarme*[7] che però indossa un elmo da giostra di cartapesta con un drago per cimiero ora conservato nei depositi[8] e che muove dall'angolo opposto. Il cavaliere con la *Massimiliana* (mostra già il cimiero di un'aquila uscente e spiegata, fatto di legno, che porterà a lungo) osserva dall'angolo nord-ovest, mentre a quello opposto sta un cavaliere 'saraceno'[9].

Già allora (intorno al 1885) il Salone si mostra con le caratteristiche inconfondibili di tutta la sua storia: fantasmagorica reinvenzione creativa di un immaginario istorista. Stibbert fu anche pittore accademico, allievo del Servolini, oltre che un cultore della storia del costume, ma pur sempre figlio del suo tempo. Se nella successiva ventennale preparazione di quell'*Opera dei Costumi*, che comparsa postuma nel 1914 mostrò tutta l'attenzione della ricerca[10], nel suo fare museale si lasciò libero di dar corso a una visione evocativa scenografica che dal romanticismo originario si nutrì insieme di suggestioni troubadour, di teatralità istorista e di acquisizioni positiviste e veriste. Con questo fu però antiaccademico, seguendo il filo di Arianna di una lettura singolarmente intrigante e ambigua, cosmopolita e sincretista ma, alla fine, molto 'inglese': a partire dalla 'Strawberry Hill' di Walpole e dal suo *Castle of Otranto*.

Per il 'suo' Museo Frederick ebbe suggestioni di ogni tipo, interiorizzate in ogni viaggio da Malaga a S. Pietroburgo, da Stoccolma a Budapest, con le

*3. Il Salone
tra il 1885 e il 1892
visto da Sud*

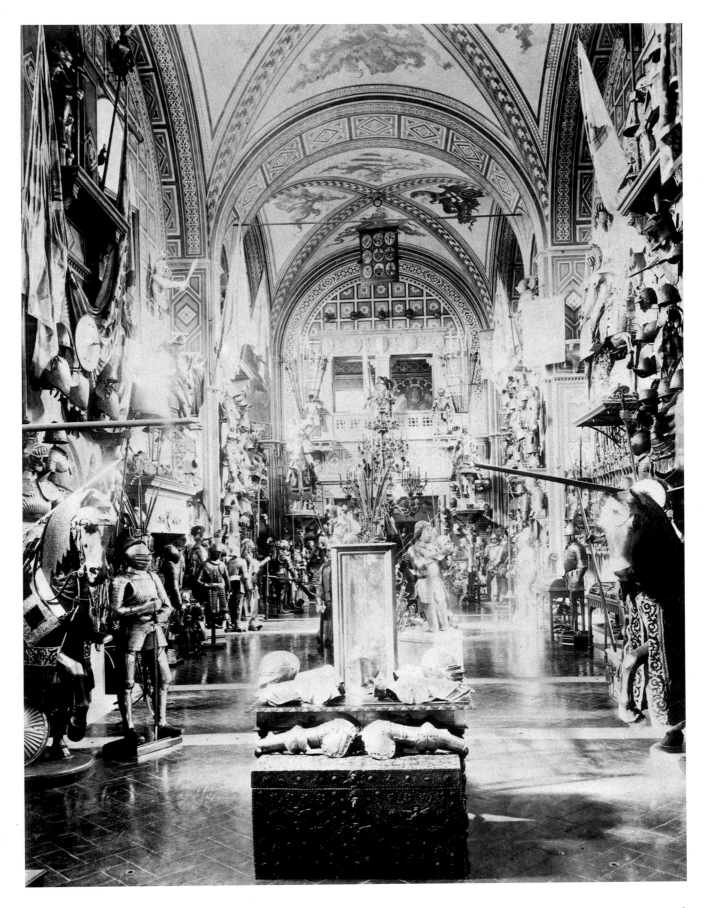

9

grandi raccolte più famose e quelle dinastiche e private che gli si aprivano. In Inghilterra molti punti di riferimento assai diversi esercitarono senz'altro una influenza decisiva sulla sua 'idea' di museo-evento: certo la Torre di Londra, soprattutto con la tradizione della mitica *Line of Kings* del 1708-1826, nella quale erano stati allineati uno accanto all'altro i simulacri a cavallo dei monarchi da Guglielmo il Conquistatore in armatura elisabettiana a Giorgio II in una del primo Seicento, e con la *Horse Armoury* nelle due varianti del 1827 e 1890 ad essa susseguite, la prima ad opera di sir Samuel Meyrick e l'altra di lord Arthur Dillon. Anche in questi due diversi spiegamenti le figure all'impiedi e a cavallo erano disposte ordinatamente in lunghe righe una accanto all'altra in grandi spazi con altre armi alle pareti (e solo nel 1915 Charles ffoulkes riordinò poi la *Horse Armoury* sul tipo della Cavalcata stibbertiana con cavalieri e uomini d'arme al centro di un salone nella Torre Bianca).

Un altro riferimento inglese fu certo quello di Goodrich Court con la grande raccolta di sir Samuel Rush Meyrick e del figlio Llewellyn premortogli, poi dispersa nel 1871 e recuperata da Wallace *via* Spitzer. A Goodrich Court, che era stata costruita in stile gotico, armi e armature erano disposte secondo un progetto preciso messo a punto prima ancora della edificazione; nel catalogo del 1830 che la precedette, le incisioni con gli interni mostrano già la sistemazione successiva, con le armi disposte in panoplie alle pareti e perfino ai capiscala. Una delle tavole ritrae il diorama di un 'astiludio' con due giostratori 'a campo aperto' e altre cinque figure all'impiedi completamente armate (come nel Salone c. 1885). La casa-museo di sir Richard Wallace finita di sistemare nel 1875 costituì un altro punto di riferimento nel processo delle scelte stibbertiane; un altro più generale fu il South Kensington Museum del 1857.

Un decisivo ascendente sull'immaginario di Frederick fu senz'altro la Real Armerìa di Madrid coi suoi cavalieri ingualdrappati e gli uomini d'arme che, nel riordinamento del 1875-1884 voluto da Alfonso XII, formavano un lungo blocco compatto al centro del salone (ricomposto anche dopo l'incendio di quell'anno). A Erbach l'armeria del castello aveva allora un rigiro di armature poste su mensole a mezza altezza delle pareti, a Parigi la *Salle de Pierrefonds* al Musée de l'Armée, pur senza i cavalli, ripeteva il modello madrileno, a Torino l'Armeria Reale aveva dodici cavalli posti su basamenti laterali a sei per parte, e insomma tutte le grandi raccolte erano ordinate in modo altamente spettacolare, con grande uso di simulacri di cavalcature e di manichini completi della testa e delle mani, modellati e dipinti. Le raccolte private più importanti accumulavano armature e armi usando gli spazi disponibili come potevano: se il materiale era ridotto lo si disponeva lungo le pareti, con al centro qualche pezzo o teca; se abbondava veniva ammassato anche al centro, ma sempre ricercando effetti scenografici o di diorama (l'armeria Estruch a Barcellona ne era eccellente esempio; come il *cabinet d'armes* Talleyrand-Perigord a Parigi per il tipo più raffinato e rigoroso).

Se gli esempi erano quindi altamente coinvolgenti dovunque in Europa (solo a Stoccolma si ebbero i prodromi di soluzioni più 'moderne', ma Stibbert vi era stato troppo prima, nel 1860) non c'è dubbio che ogni *genius loci* dava poi forme diverse alla mediazione dello spirito del tempo. Cosa voleva Frederick? Anzitutto recuperare un passato avvertito come più intenso e creativo; in

questo la sua intesa con la visione di William Morris fu certo diretta e profonda, come quella con l'epica e le trasposizioni di Walter Scott, da lui molto amato. Poi, gareggiare da pari a pari con le grandi famiglie europee che nei loro castelli conservavano orgogliosamente le armi degli antenati; o quanto meno con i più ricchi collezionisti del suo tempo. Ma fece tutto questo partendo dalle testimonianze e reintegrandole programmaticamente, per esprimere il senso complessivo della loro temperie storica e della loro pulsione esistenziale. Stibbert ebbe sempre presente il valore educativo che il 'suo' museo doveva avere (e anche nel testamento il tema è esplicitamente posto) e quindi non può essere dubbio che anche questa determinazione abbia improntato la sua opera di una vita. Infine, Frederick si trovò ben dentro la costruzione *in progress* della disciplina armamentaria formatasi proprio nell'Ottocento, dove confluivano ricerca e immaginario insieme a mercato gusto e moda, e i primi lavori scientifici sul materiale stavano accanto al romanzo storico e alle fantasie sceniche. È molto illuminante riconoscere tra i cavalieri una sorta di 'line of heroes', col *Condottiere*[11] ispirato al Giovanni Acuto di Paolo Uccello, il *Gendarme* al Colleoni del Verrocchio, la *Massimiliana* a quell'imperatore, il *Filiberto*[12] al duca di Savoia, e tra gli altri armati almeno un "Gastone di Foix"[13] e la "Giovanna d'Arco" prima ricordata e poi disfatta.

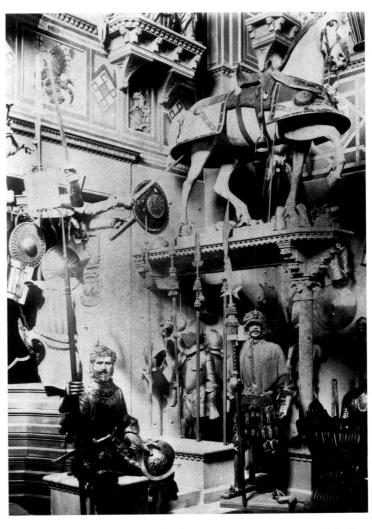

4. Particolare del lato Nord del Salone tra il 1906 e il 1909

Il Salone dell'Armeria fu senz'altro il luogo deputato dell'invenzione stibbertiana, e ne segnò ogni momento in un processo di accumulazione – in ogni senso – singolare quanto lucidamente dominato. Dopo la prima sistemazione andò modificandosi col tempo verso il 'finale di partita' espresso dalla Cavalcata, della quale abbiamo nel 1903 una vaga descrizione su "The Lady", rivista femminile alla moda, in un ritaglio conservato e sottolineato da Frederick. Vi si riferisce che Stibbert "è chiaramente, come dice lui stesso, un uomo che ama i *dettagli*" (e anche questa è una lettura illuminante sul personaggio). L'articolo, firmato F. P., dice che i guerrieri cavalcano a tre a tre, con altre figure intorno; ma questo sembra un errore mnemonico perché la Cavalcata fu sempre a due per due, come del resto appare molto chiaramente nell'*Inventario* 1906, steso dagli incaricati del Governo Britannico primo legatario dell'eredità Stibbert, dove il Salone dell'Armeria è descritto topograficamente.

L'inventariazione del 1906 parte dal fondo, sotto il S. Giorgio, prosegue lungo il lato est, gira attorno alla figura del cursore[14] e torna lungo il lato ovest[15]. C'erano vari cavalieri accompagnati da nove figure a piedi. Le coppie

erano, nell'ordine e da sinistra a destra di chi guarda: A) *Massimiliana* e *Filiberto*; B) *Guadagni* e *Borromeo*[16]; C) *Gendarme* e armatura da torneo[17]; D) un'armatura composita con barda[18] e la prima cannellata[19]; E) un'armatura da torneo[20] e un'armatura non identificabile poi smontata e non sostituita; F) la sola *Corazza francese* [21].

Quindi i cavalieri erano solo europei, erano undici, ed erano disposti su due file preceduti dal cursore. Figure all'impiedi e mezze armature su supporti stavano lungo le pareti e altre accompagnavano i cavalieri al centro del Salone. Le pareti erano completamente coperte con armamenti di ogni tipo, di armi in asta a lato dei due finestroni, dalle spade poste sulle rastrelliere già ricordate. La descrizione notarile è decisiva anche per cogliere il punto di partenza delle trasformazioni successive della Cavalcata, della quale però non conosciamo la data di prima sistemazione; certo dopo il 1885 e prima del 1906; presuntivamente intorno al 1887-1895, anni che vedono pochi acquisti di materiale europeo e il maggior numero di interventi di manutenzione e restauro, compresi molti lavori "dall'antico" per parti di barda e la fattura o riparazione di gualdrappe. Al momento dell'*Inventario 1906*[22] il Salone aveva ai lati dell'entrata due mensole a colonna, su ciascuna delle quali stava un cavallo[23] che dominavano lo spazio con la testa a quasi cinque metri di altezza (non c'erano però più i rispettivi cavalieri). Al di sotto stavano due lanzi all'impiedi e dinanzi agli scalini, seduto su un plinto ligneo, un altro lanzo[24]. Al di sopra dei due fornici c'era già la mensola con un Araldo in cotta alle armi di Spagna[25]. Il *Condottiere*[26] era posto presso la parete destra della prima campata, mentre quelle della terza a sud, avevano a destra targoni ed elmetti del Gioco del Ponte, e a sinistra quattro cavalieri con armature "persiane", che però erano turche o mamelucche[27]. Sulla parete di fondo, con due grandi spalliere neogotiche poi andate in deposito, stavano tre figure all'impiedi[28] poi trasferite alla Sala della Malachite e il moschettiere settecentesco, poi detto in Armeria il *Cavaliere Francese*[29]. Il Salone, era di grande impatto e costituiva un compendio 'storico' estremamente vivo, integrato da arazzi dipinti e statue lignee. Un vecchio gruppo di foto anonime testimonia vari aspetti di quella spettacolare ambientazione (vedi foto 4, 5, 6, 7).

Dopo la retrocessione del legato dalla "Nazione Britannica" alla "Città di Firenze" avvenuta nel gennaio 1907, e la nomina dell'architetto Alfredo Lensi a Soprintendente nel 1908 (lo resterà fino alla morte nel 1952) iniziarono le prime trasformazioni espositive e di 'riordino' durate due anni e testimoniate nell'*Inventario 1909* redatto da quel funzionario, che già dirigeva l'Ufficio Belle Arti del Comune. In esso il Salone dell'Armeria appare poco modificato, con qualche diradamento di figure all'impiedi spostate alla Sala della Malachite e la diversa collocazione di vetrine alle pareti, mentre erano stati spostati i pezzi del Gioco del Ponte e i guerrieri turchi e mamelucchi.

La Cavalcata aveva sempre undici personaggi che nel solito ordine erano, coppia a coppia: A) un'armatura poi smontata e quella da torneo[30]; B) il *Gendarme* e il *Guadagni*; C) la *Massimiliana* e il *Filiberto*; D) il *Borromeo* e l'armatura da torneo[31]; E) la prima cannellata[32] e un'armatura non identificabile poi smontata; F) la *Corazza francese*; ancora 11 cavalieri tutti europei e sempre due a due salvo l'ultimo. In pratica l'aspetto era sempre quello di tre anni prima, ma erano stati effettuati scambi di posizione[33] dei quali non si comprende il sen-

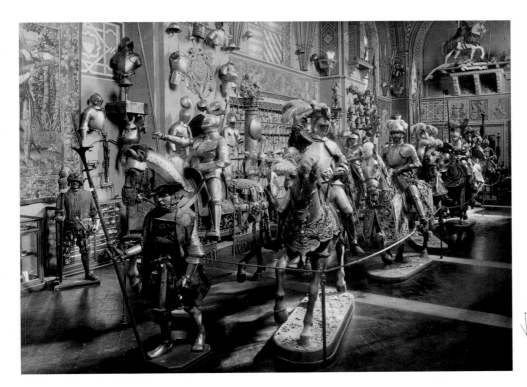

so se non quello di una ricerca dei migliori effetti, che saranno individuati l'anno dopo con l'apertura del Museo al pubblico e testimoniati dal lungo articolo di C. Buttin su "Les Arts" dello stesso anno con le sue grandi foto[34].

In esso la *Galerie de la Chevauchée* (ed è la prima volta che appare questo appellativo) accoglieva una disposizione di dieci figure montate che ripeteva quasi del tutto quella lasciata da Stibbert. Nel solito ordine le coppie erano: A) *Massimiliana* e *Filiberto*; B) *Guadagni* e *Borromeo*; C) armatura da torneo[35] e *Gendarme*; D) prima cannellata[36] e armatura composita[37]; E) armatura da torneo[38] e *Corazza francese*. Il *Condottiere* era ancora alla parete destra della prima campata, ma molte figure all'impiedi erano già state trasferite al Salone della Malachite (che aveva allora il nome di Sala della Cupola)[39]; sul fondo a sinistra c'era solo uno dei cavalieri 'saraceni'[40] ma gli era poco lontano un sostegno con una barda ottomana non più individuabile. Molte figure a piedi erano state disposte in gruppi nella Sala della Malachite.

Poco dopo il *Gendarme* scambiò il posto col suo compagno, e infine, quando tra il 1910 e il 1915 Lensi 'numerò' il materiale, la sequenza 3465-3512 indicò tale nuovo ordine, aggiungendo la prima coppia di 'saraceni'.

L'apertura del Museo ebbe un grande successo di pubblico ma fu l'uscita del *Catalogo delle Sale delle Armi Europee* del Museo, scritto da Lensi, nel 1917-1918 ad attirare l'attenzione degli specialisti d'oltralpe – in Italia non ce n'erano – e quella della stampa cittadina. Ne scrissero Nello Tarchiani sul "Marzocco" e Mario Tinti sul "Nuovo Giornale" e se ne interessò perfino la Crusca per la parte lessicologica. Fu sottolineata molto positivamente la conservazione complessiva dello spirito stibbertiano nel riassetto espositivo "di giusto criterio e buon gusto" per mantenere al Museo "un tipo speciale e caratteristico" "di vario, di diverso e anche di disparato", mantenendone la qualità di una presenza culturale estremamente comunicativa e vitale.

In questa disposizione il Salone della Cavalcata mostrava varie novità la più decisiva delle quali era la abolizione delle mensole a colonna ai lati degli scalini d'accesso. Delle due barde che le sormontavano quella metallica di destra era stata usata per la nuova figura a cavallo col *Sassone*, quella di sinistra in cartapesta era stata messa in deposito. Le coppie dei cavalieri erano allora: A) *Massimiliana* e *Filiberto*; B) *Guadagni* e *Borromeo*; C) *Gendarme* e prima cannellata; D) seconda cannellata[41] e *Anima*[42]; E) *Sassone* e *Corazza francese;* F) due 'saraceni' (ottomano e mamelucco)[43]; G) gli altri due 'saraceni' (ottomani)[44]. I cavalieri erano quindi per la prima volta quattordici, con quattro del vicino e medio oriente. Lensi sistemava così in parte le figure di area islamica che tanto lo dovevano assillare; e lo faceva ispirandosi alla vecchia loro presenza alla terza campata. In questa e in altre sale Lensi dispose le mezze armature su adatte mète lignee e quelle intere, talora su plinti; una soluzione allora comune a molti grandi musei e collezioni private specie all'estero, rimasta in auge colà fino a meno di trent'anni fa. Va detto che le testimonianze 1909-1918 rimasteci sono in parte contraddittorie, perché le descrizioni dell'*Inventario 1909* si discostano dalle fotografie Buttin del 1910; e fin qui nulla di male, perché è evidente che si ebbero modifiche subito dopo l'inventariazione Lensi. Le cose si complicano col *Catalogo 1917-1918*, perché l'ordinamento descrittovi non corrisponde in tutto alle illustrazioni pubblicate, e queste discordano tra loro. Le riprese fotografiche furono fatte in momenti diversi, ma usate poi senza troppe preoccupazioni; qui si sono però seguite le sequenze più documentate. Lo stesso inconveniente si ripete per le fotografie dei decenni successivi conservate presso l'Archivio del Museo. Esse mostrano che anche durante una stessa campagna fotografica gli operatori spostarono alcune figure (specie quelle a piedi, ma almeno una volta anche una a cavallo) per migliorare il punto di vista e l'immagine. Complessivamente però la sistemazione è individuabile.

L'assetto del Salone della Cavalcata restò lo stesso per venti anni precisi, salvo la costruzione nel 1926 della grande vetrina per le spade sulla parete est della seconda campata e qualche minimo spostamento di singoli pezzi. Molte foto del Museo di Brogi, di Alinari e di Giani, Testi & C. documentano quella storica disposizione; pur con le libertà sopra ricordate.

È molto interessante un articolo sul Museo pubblicato circa alla metà degli anni Venti da de Cosson – grande studioso inglese di armamentaria che viveva a Firenze – in un numero speciale di "The Italian Mail" che si stampava in città. In esso egli sottolinea che "l'idea dominante nella mente di Stibbert quando organizzò la sua collezione era di mostrare l'armatura come appariva quando portata dall'uomo e dal cavallo. La sua natura artistica gli dette una acuta visione della magnificenza decorativa dell'armamento dei giorni passati e volle presentarlo come era stato visto al tempo del suo uso". Era un giudizio assai appropriato che metteva in chiaro il messaggio alto di questa *wunderkammer* straordinaria. Inoltre, de Cosson affrontava il complesso tema degli interventi sul materiale riconoscendo che "le barde gualdrappe e altri restauri lasciati (da Lensi) non pretendono di essere originali, e non possono essere correttamente considerate falsificazioni"; con ciò rendendo giustizia alle ragioni dell'intrigante e intenso 'apparato' stibbertiano.

Nel 1938 il Comune di Firenze ordinò, nella temperie politica di que-

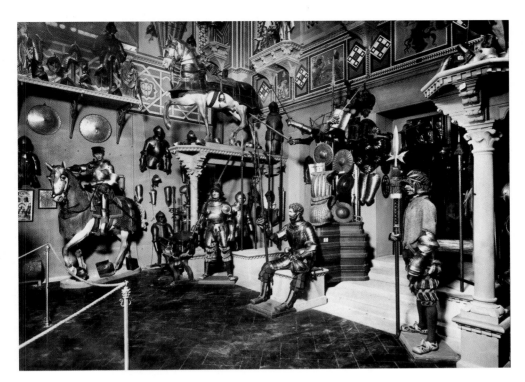

gli anni, una grande 'Mostra delle Armi Antiche' in Palazzo Vecchio, "mostra guerriera che documenta la nostra millenaria storia militare" come disse il Podestà di Firenze inaugurandola. Al di là della retorica che richiamava "le grandi voci di Mussolini e di Machiavelli", si trattò della più notevole mostra di armi antiche mai tenutasi in Italia, e certo la più completa, con veri e propri *scoops*: ad esempio con tre armature della Madonna delle Grazie di Curtatone da poco individuate da Mann e altre da Churburg: gli esemplari venuti da tutta Italia andavano dall'Etruria del VII secolo a.C. all'Ottocento. Lensi ne fu l'ordinatore[45] e lo Stibbert vi prestò oltre settecento pezzi, compresa tutta la Cavalcata.

Questa fu sistemata nel Salone dei Cinquecento in una disposizione di grande effetto che vedeva nell'ordine, lasciando alle spalle l'Udienza con le statue medicee, e muovendo verso la 'Vittoria del Genio' michelangiolesca, da ovest verso est, il *Filiberto*, *Massimiliana* e *Borromeo*, *Guadagni* e *Gendarme*, le due cannellate, l'*Anima* e il *Sassone*, la *Corazza francese*, tre cavalieri 'saraceni', due 'persiani', uno indiano e due giapponesi[46]. Ben diciotto figure disposte su un lungo specchio erboso rettangolare che nascondeva i bassi piedistalli dando un'idea vivacissima e naturale all'imponente complesso guardato da armati lungo le pareti. Anche questa mostra ebbe grande fortuna, e ne vennero articoli di stampa, commenti radiofonici, cinegiornali e citazioni specialistiche.

L'evento ebbe conseguenze vistose sul successivo assetto della Cavalcata, perché Lensi, fiero del grande impatto visivo ed emotivo conseguito in Palazzo Vecchio, decise di evocarne uno analogo anche nel Salone, quando armi e armature tornarono allo Stibbert dalla mostra. La Cavalcata fu ingrandita, portandola da dodici a quattordici cavalieri aggiungendone due 'saraceni' e trasformandola in un corteggio affollato di altre figure all'impiedi, otto europee (col cursore già presente) e due orientali; il tutto su tre file. Nella nuova dispo-

sizione del Salone gli scalini erano guardati dall'alabardiere, quello che un tempo vi era seduto dinanzi, e dai due lanzichenecchi[47]; alle pareti, nicchie comprese, stavano dodici tra armature e corsaletti, sei per parte; ai lati della porta di fondo stavano due altri corsaletti.

La nuova Cavalcata era preceduta dal cursore, seguito da tre armati a piedi posti in riga[48]; veniva poi il *Filiberto* accostato da due coppie di armati[49]; dietro stava la terna *Guadagni, Anima, Borromeo*; poi veniva la prima cannellata con il *Gendarme* e la *Massimiliana*; poi il *Sassone*, la seconda cannellata e la *Corazza francese*; poi i 'saraceni'[50]; infine tre figure appiedate[51] mentre a destra cavalcava un 'saraceno'[52].

La formazione era imponente ma stravolgeva lo spazio: anche se cavalli e armati erano posti al più vicino possibile, tanto da rendere in pratica illeggibili tutti quelli della fila intermedia: il corteggio prendeva troppo in larghezza, rendendone impossibile una vista complessiva, ma lontana, se non dall'alto del Ballatoio al primo piano; anche dal ripiano sopra gli scalini si poteva avere solo un colpo d'occhio molto generale. Inoltre, lasciava ai lati solo due stretti passaggi con qualche rischio per il materiale e per gli stessi visitatori, senza contare le difficoltà di manutenzione e di sorveglianza. Soprattutto però era tradita l'originale idea stibbertiana che aveva fatto della Cavalcata un momento aperto e vivo di cavalieri che sfilavano agilmente dinanzi agli armati coi quali lo spettatore si identificava in uno spazio ampio, per renderla invece un blocco estraneo compatto e statico che schiacciava tutto l'ambiente. Altra era stata la scena nel Salone dei Cinquecento dove i molti cavalieri avevano lo spazio tutto libero e coinvolgente intorno a loro eppure lo dominavano. Vi era anche un altro forte spostamento d'accento, col raddoppio dei cavalieri orientali e l'inserimento di due loro armati appiedati (che tra l'altro costrinse Lensi a pasticciare in coda la Cavalcata ferendone la tradizionale simmetria).

Dopo le vicissitudini della guerra, quando tutto il materiale fu incassato e messo al sicuro, la Cavalcata fu ricostituita nell'assetto del 1938, e così rimase. Scomparso Lensi nel 1952, essa gli sopravvisse fino all'altroieri. Gli interventi del nuovo Soprintendente architetto Giulio Cirri succedutogli fino al 1978 riguardarono altre sale, soprattutto per qualche nuova vetrina o lo spostamento di altre vecchie, e la sistemazione di rastrelliere per armi in asta e da fuoco[53]. Varie foto Barsotti degli anni Cinquanta, e una foto Alinari del 1967 si riferiscono al Salone in questo periodo[54].

Nel 1982 il Consiglio di Amministrazione approvò un programma espositivo di lunga lena teso al recupero per quanto possibile delle soluzioni originarie: quelle stibbertiane o almeno quelle iniziali di Lensi. C'erano gli *Inventari* topografici del 1906 e del 1909, le documentazioni fotografiche di quasi tutto il Museo, le carte di un estesissimo Archivio; naturalmente non si dovevano modificare gli ambienti, salvo il restauro scientifico della Sala Inglese. Questa scelta era tesa anzitutto a valorizzare in pieno una delle rarissime testimonianze di una casa-museo e museo dell'Ottocento (ormai non più di una decina in tutta Europa); poi a far risaltare l'eccezionale stesura propria dello Stibbert come *museo d'autore*; poi a rendere giustizia alle raccolte e ai loro contenuti, e al loro rapporto con le architetture degli interni.

Nel corso di dieci anni il programma fu completamente realizzato, con l'aiuto del riscontro inventariale delle collezioni che consentì anche di rico-

noscere antiche unità andate separate nel tempo, aggregazioni inconsistenti (non stibbertiane) e il larghissimo emergere di materiali di altissima qualità; in particolare ad opera di M. Scalini e D.C. Fuchs tra il 1980 e il 1985. Tali risultati potevano così aggiungersi a quelli già emersi nei cataloghi del 1973-1976.

Nel 1992 fu la volta del Salone della Cavalcata. Le antiche mensole con le loro colonne non c'erano più, né era ormai pensabile rifarne di uguali, anche perché poi si sarebbero dovute 'smontare' le figure del *Sassone* e dell'*Anima* ormai storicizzate per recuperarne le barde un tempo postevi sopra. Era però indispensabile tornare ad una Cavalcata su due file (soprattutto per ritrovare la creazione spaziale originaria e non solo per ordinarie necessità gestionali). Si scelse così di porre quei due cavalieri su basamenti simili a quello antico del *Condottiere* sistemandoli accanto agli scalini dove prima stavano le mensole; in questo modo si recuperava al settanta per cento la Cavalcata storicamente originaria stibbertiana, e quasi del tutto quella al 1917. Non era però più possibile spostare altrove gli ultimi due cavalieri 'saraceni', mentre le figure all'impiedi potevano tornare in parte alla Sala della Malachite, dove erano state fino al 1938, e altre ridisporsi lungo le pareti, nicchie comprese. Era però possibile riordinare i cavalieri per ridurre scompensi cronologici e per rendere il gruppo meglio illustrabile nelle visite didattiche.

La Cavalcata si organizzò quindi così, nel solito ordine, con le coppie: A) *Gendarme* e *Massimiliana*; B) le due cannellate; C) *Guadagni* e *Filiberto*; D) *Borromeo* e *Corazza francese*; E) i due cavalieri ottomani[55]; F) i due cavalieri islamici (mamelucco e ottomano)[56]. La nicchia superiore sinistra della prima campata accolse un'armatura, moderna, al posto dello stemma mediceo che vi era stato messo negli anni Trenta, di modo che tutte e quattro le nicchie superiori riebbero la loro figura all'impiedi (le altre l'avevano sempre conservata). Quest'anno[57] si sono conclusi i riassetti ridisponendo ai lati di ogni finestrone le armi in asta e parti di armamenti difensivi come avevano avuto fino agli anni Venti e solo riusando i vecchi attacchi. Naturalmente tutti questi materiali sono stati restaurati, nuovamente schedati e fotografati per documentarli prima di ricollocarli secondo i nuovi assetti.

NOTE

[1] S. e J. HORNER, *Walks in Florence and its environs*, London, 1884, vol. II, alle pp. 336-338.
[2] Uso per identificare le armature i successivi numeri Lensi del 1917-1918 e gli appellativi consueti in Armeria. L'armatura del *Sassone* porta l'inv. n. 2415 (Tav. n. 14; scheda n. 10).
[3] Inv. n. 3465 (Tav. n. 5; scheda n. 2).
[4] Inv. n. 3472 (Tav. n. 8; scheda n. 5).
[5] Inv. n. 3503.
[6] Inv. n. 3498 (Tav. n. 11; scheda n. 8).
[7] Inv. n. 3483 (Tav. n. 4; scheda n. 1).
[8] Inv. n. M. 1510.
[9] Inv. n. 3508.
[10] F. STIBBERT *Abiti e fogge civili e militari dal I al XVIII secolo*, Bergamo, 1914.
[11] Inv. n. 3902.
[12] Inv. n. 3469 (Tav. n. 9; scheda n. 6).

[13] Inv. n. 3919.

[14] Inv. n. 16210.

[15] Ne dò la sistemazione vista dai gradini, come farò anche in seguito per evitare confusione; uso come prima la successiva numerazione Lensi.

[16] Inv. n. 3476 (Tav. n. 10; scheda n. 7).

[17] Inv. n. 3480 (poi 'appiedata' e posta nella sala della Malachite).

[18] Inv. nn. 3489-3494 e inv. n. 3493 (poi smontata e sostituita con la seconda cannellata n. 2887).

[19] Inv. n. 3487 (Tav. n. 6; scheda n. 3).

[20] Inv. n. 3495 (poi 'appiedata', sostituita dal *Sassone* n. 2415 e posta nella sala della Malachite).

[21] Così correttamente indicata nello strumento notarile e che, come visto, Lensi errando ritenne spagnola.

[22] L'inventario è redatto dal notaio Antonio Ghigi con l'assistenza del pittore Egisto Paoletti e dell'antiquario Giuseppe Salvadori entrambi già referenti di Stibbert, il primo dei quali sarà anche responsabile del lascito per circa un anno.

[23] A destra con la barda inv. n. 3454, a sinistra con una di cartapesta ora in deposito, inv. n. M. 84.2253.

[24] Le figure inv. nn. 3455 e 3458 e inv. n. 2461.

[25] Inv. n. 3452.

[26] Inv. n. 3902.

[27] Inv. nn. 3503, 3508, 3514, 3520.

[28] Si tratta delle 'residenze' inv. nn. M. 225 e M. 252 e delle armature inv. nn. 3919, 3907, 3910.

[29] Inv. n. 1504, successivamente trasferito al Ballatoio.

[30] Inv. n. 3495, ora in sala della Malachite.

[31] Inv. n. 3480 poi appiedata e posta in Sala della Malachite.

[32] Inv. n. 3487.

[33] Per esempio furono sistemati anche il 'saraceno' inv. n. 3520 e la seconda cannellata inv. n. 2887 presso la porta di fondo.

[34] C. BUTTIN, *Le Musée Stibbert à Florence* in "Les Arts" n. 105, 1910.

[35] Inv. n. 3480.

[36] Inv. n. 3487.

[37] Inv. nn. 3489 e sgg.

[38] Inv. n. 3495.

[39] Dopo aver avuto il precedente di Sala delle Vetrine, per quelle che vi contenevano armi bianche e da fuoco.

[40] Inv. n. 3508.

[41] Inv. n. 2887 (Tav. n. 7; scheda n. 4).

[42] Inv. n. 3941 (Tav. n. 12-13; scheda n. 9).

[43] Inv. nn. 3503 (scheda n. 12) e 3508 (scheda n. 13).

[44] Inv. nn. 3514 (scheda n. 14) e 3520 (scheda n. 11).

[45] L'anno dopo anche questa sua opera fu segnalata dall'Accademia dei Lincei che intanto premiava il suo impegno nel restauro di grandi monumenti e chiese fiorentine.

[46] Questi ultimi rispettivamente inv. nn. 3508, 3514, 3503, 3520, 6169, 6174; 7834, 7838.

[47] Inv. nn. 2461 e 3455 e 3458.

[48] Inv. nn. 4, 4926, 2205, nel solito ordine da sinistra a destra dell'osservatore.

[49] Inv. nn. 3948, 3962 e 2178, 2210.

[50] Inv. nn. 3508, 3514, 3503.

[51] Inv. nn. 5909, 5920 e più dietro la 3518.

[52] Inv. n. 3520.

[53] Solo la Sala Inglese subì un intervento di modifica con l'eliminazione del camino e della boiserie preraffaelliti e la parziale pannellatura di una porta per disporvi gli spadini tratti dai depositi e che in antico avevano coperto la pareti del Ballatoio.

[54] La ricostruzione che ne davo nel catalogo del 1975, imprecisa, va quindi corretta.

[55] Inv. nn. 3514 e 3503.

[56] Inv. nn. 3508 e 3520.

[57] Questo testo è la riedizione del volume di Lionello Giorgio Boccia, *La Cavalcata. Il Salone e i Guerrieri Europei*, Firenze, 1995. A quell'anno si riferiscono le indicazioni citate.

The Cavalcade

by *Lionello Giorgio Boccia*

A few months before leaving as a volunteer with Garibaldi's guides in the 1866 Trent campaign in northern Italy, where he was to fight with great courage, Frederick Stibbert received a project for radically altering and enlarging the family properties at the foot of the Hill of Montughi by Giuseppe Poggi, the leading architect in Florence at the time, who would leave his mark on the city's layout, and the engineer Girolamo Passeri. These properties had been bought in part by his mother Giulia, before he came of age, and in part by Stibbert himself a few years previous to his departure. The project never came to light, however, and, in the meantime, Frederick bought another house to complete the picture.

There were now four properties along the Montughi road, the easternmost three of which looked onto a wide open area with the occasional pergola, which was to be turned into the grounds with their ornamental buildings and lake. Frederick wanted to alter the two southernmost properties (in one of which he lived, his mother and sister in the other), especially his, which was further to the south, turning them into a single building by means of a large new inter-connecting hall. He needed a new project, which was prepared by the architect Telemaco Bonaiuti, but he was not satisfied with this one either, and it was only in the late 1870s that another project was produced by the architect/engineer Cesare Fortini.

Frederick Stibbert (1838-1906, born in Florence of an English father and Tuscan mother, into a very wealthy family with a strong military and financial background) was not only an international businessman but also a connoisseur of the history of costume and ancient arms and armour. After taking a B.A. at Cambridge he embarked on an endless series of journeys, collecting arms, armour, costumes, paintings and every other kind of *objet d'art*. He lived in a town house, but kept his collections in his property at Montughi, which was now bursting at the seams. If ten years previously the idea of a large building had only been a question of prestige, it was now a necessity. The Stibbert Archive contains a number of drawings of the various architectural projects, excluding, however, anything connected with the one actually realised between 1879 and 1882.

Leaving aside other important aspects, the large new hall (which cost the enormous sum, for the time, of 260,000 Lire) dominated the entire building, which now occupied almost 150 metres between the road and grounds. It connected the two original houses, to which alterations had been made, measuring more than 20x8 m. and split into three sections more than eleven metres high. The main entrance from the grounds was approximately at the centre of the new building or 'Villa' as it was now known. To the north was the museum/family residence and to the south the exclusively museum area ('my

museum' in the words of Stibbert himself – in the double meaning of 'belonging to me' and 'about me'). There is a difference of about seven metres in level from the entrance to the north and the southern end. The Armoury Room (which housed the majority of this part of the collections and was separated from the entrance by a very short passage and double volume fitting it in with the residential area) was four steps lower and was reached under a double span providing a spectacular view of the interior. Beyond it two stairways of ten steps each led down to the older, rebuilt southern building housing the remaining collections.

The hall was lit by three large windows on each side, two per bay and by gas lighting linked up by Stibbert to the distant town system. The room had been frescoed by the popular academic painter Gaetano Bianchi, with further additions by Michele Piovano, Ferdinando Romanelli and Natale Bruschi for plaster work, cornices and stained glass and minor ones by the gilder Pietro Nencioni.

The Montughi complex, between 1879 and 1906, was one of the major aristocratic architectural sites in Florence. The most renowned local artists worked there: academicians such as Fortini and Annibale Gatti, together with an army of skilled craftsmen. The huge sums spent by Stibbert where a spur to development in the fine arts, just as the Museum was a godsend for local antique dealers.

In 1883, immediately after it had been fitted out, the Armoury Hall already housed a large number of standing armoured figures lined up along the walls (covered with half-armours and portions of armours) and horses and riders. Though the description in a guide by two English sisters Susan and Joanna Horner entitled *Walks in Florence and its Environs*[1] is rather vague, the *Saxon Knight*[2] appears to have stood in the centre, the rest of which was occupied by showcases containing "precious relics". To the right the *Massimiliana*[3] stood out. It is unclear whether the figure was standing or already on horseback, but since *Guadagni*[4] to the left was certainly on horseback, the emperor's figure may also have been, a sense of symmetrical order always having been predominant in the hall. At the back, to the south, stood three armed 'Saracens' and three Europeans called "cavaliers", who were also presumably on horseback. This appears rather strange, however, since the Turkish and Mameluke horsemen are of a later date and there are only two of them in the oldest photos. The six armed warriors stood by the sides of the south door, and it is unlikely that there would have been as many as three horses on either side.

The oldest photos of the hall in the Archive are large (28x38.5 cm) ones and bear no photographer's name or date. The are sepia prints on cardboard, certainly developed from plates ordered by Stibbert (or made by him in his photography studio in his town house in Via S. Reparata or the one at Montughi). The hall is photographed twice looking towards the back - from below and slightly higher up, and once looking towards the entrance wall (see photos 2 and 3). All three views are complete. The walls are crowded with defensive arms and their parts, pikes and banners. Other arms are arranged along the walls, some on pedestals, others on wall brackets and high up in pilaster niches. There is even a figure of St Martin cutting his cloak in half, above the fireplace. The giant figure of St George standing on the dying dragon already

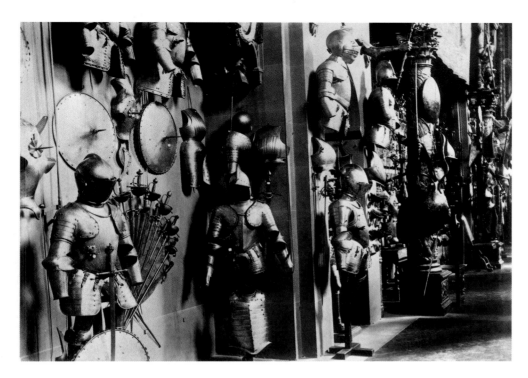

7. Particolare del lato Ovest tra il 1906 e il 1909

occupies the large wall bracket on the back wall. Other armour pieces and showcases stand in the centre. At the end of the second bay, to the left, a kneeling figure of Joan of Arc stands out. This, like others, was later dismantled. The left wall of the same bay is covered with racks of swords, below another wall bracket supporting a 'Saracen' horseman[5] matching St Martin. The two hanging brackets on either side of the stairs each carry a rider and harnessed horse. The poor condition of the photos does not allow identification of the figures.

There are only five clearly visible horsemen, in two groups. Two stand in the centre of the first bay, facing west (to the right, looking from the steps), first *Guadagni*, then a *French cuirassier* (a heavily armed cavalryman) who, nevertheless, in the Armoury was called, until recently, the "Spanish Horseman"[6]. Four are part of a joust in the third bay: from the south-west corner the Saxon turns his lance on the *Gendarme*[7], who is, however wearing a papier-mâché jousting helmet with a dragon crest, now kept in the stores[8], charging from the opposite corner. The knight with the *Massimiliana* (already displaying a crest with a wooden eagle with spread wings, which was to stay in place for a long time) looks on from the north-west corner, while a 'Saracen' horseman[9] stands opposite.

By 1885 the hall already had the unmistakable characteristics that would mark its whole history, i.e. the imaginative reconstruction of a 'historical' past. Stibbert, a pupil of Servolini, was also an academic painter, apart from being a connoisseur of the history of costume, though remaining a man of his times. If in the twenty year long preparation of his (1914, posthumous) book on the history of costume he worked as a scholarly researcher[10], in his museum arrangements he was freely guided by a spectacularly, visionary evocation of the past, which was basically romantic, but also showed troubador, historically theatrical and strongly empiricist and realist traits. In this sense he was anti-academic, following the trail of an intriguing, ambiguous, cosmopolitan,

all-embracing (in short very 'English') interpretation, starting out from the example of Walpole's house 'Strawberry Hill' and his Gothick novel *Castle of Otranto*.

When setting up 'his' museum Stibbert responded to wide ranging stimuli from each of his journeys, from Malaga to St Petersburg, Stockholm to Budapest, with the most famous royal or private collections he admired there and elsewhere. His conception of a museum was decisively influenced by various places in England: the Tower of London, especially the tradition of the 'Line of Kings' on display from 1708 to 1826, with its procession of mounted figures of the Kings of England from William the Conqueror, in Elizabethan armour, to George II in early 17th century armour, and its Horse Armoury in both the 1827 and 1890 versions, the former the work of Sir Samuel Meyrick and the latter that of Lord Arthur Dillon. In both displays the standing and mounted figures stood in long, orderly parallel lines in large spaces with other arms on the walls (it was only in 1915 that Charles ffoulkes re-arranged the display in the Horse Armoury on the basis of Stibbert's Cavalcade, with horsemen and standing armed warriors at the centre of the White Tower).

Another English point of reference was certainly Goodrich Court with its major collection belonging to Sir Samuel Rush Meyrick and his son Llewellyn, who died before his father, which was dismantled in 1871 and recovered by Wallace, by way of Spitzer. In the Gothic revival house arms and armour had been arranged according to a plan drawn up even before the house had been built. In the 1830 catalogue the engravings of the interiors show the subsequent arrangement, with panoplies of arms on the walls and staircase heads. An illustration shows the diorama of an open air joust with two jousters and five other fully armed standing figures (just as in the Stibbert hall in c. 1885). Sir Richard Wallace's home/museum completed in 1875 was another reference point for Stibbert, a more general one also being the 1857 South Kensington Museum.

The Real Armeria in Madrid also fired Stibbert's imagination. Its horsemen with their saddle cloths and armed warriors made up a compact group in the centre of the room (rebuilt after the 1884 fire) in the new display ordered by King Alfonso XII in 1875-1884. In Erbach the castle armoury had arms placed on wall brackets half way up round the walls. The *Salle de Pierrefonds* at the Musée de l'Armée in Paris followed the Madrid model, albeit without horses. In Turin the Royal Armoury had a spectacular display of twelve horses on plinths six on each side. In short, all the great collections had spectacular arrangements, with ample use of simulated cavalcades and painted dummies complete with head and hands. The major private collections accumulated arms and armour putting the available space to the best possible use. If the items were few, they were arranged along the walls, with a few pieces or a showcase at the centre. If there were more, they were also displayed at the centre, always trying to recreate showy scenes or dioramas (an excellent example being the Estruch Armoury in Barcelona, as was the Talleyrand-Perigord *cabinet d'armes* in Paris, at the most refined end of the spectrum).

If the European examples were everywhere excitingly attractive (only Stockholm could boast of being a forerunner of more 'modern' solutions, but Stibbert had been there too early, in 1860), there is no doubt that each place

8. La testa della Cavalcata al 1910 col Guadagni e il Borromeo

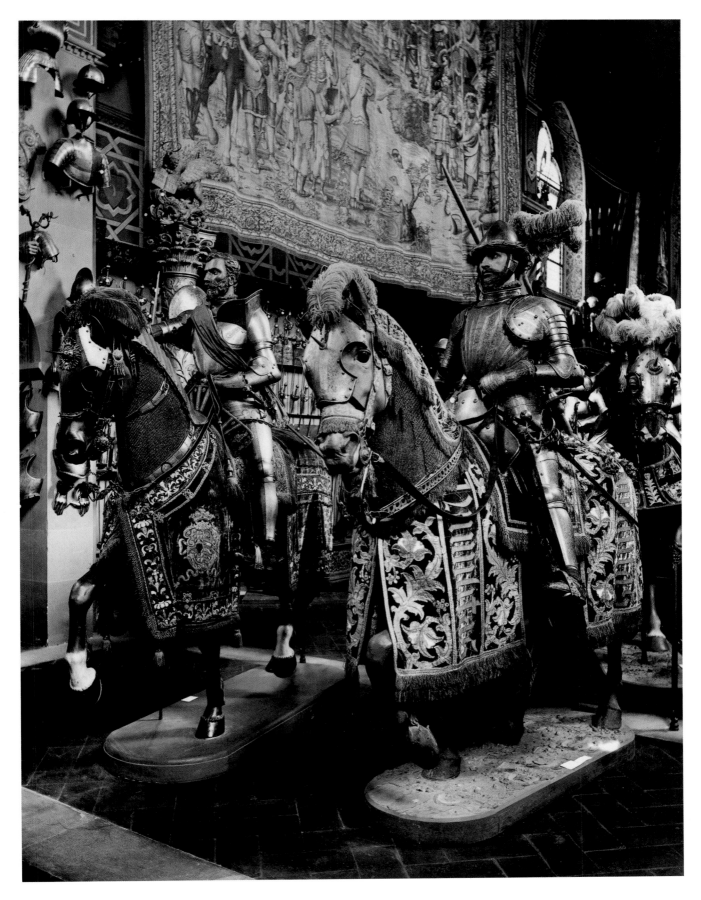

obeyed its own *genius loci* in its role as a cultural intermediary. What was Frederick actually aiming at? First of all, he wanted to return to a past he felt was more intense and creative. He was in full sympathy with the approach of William Morris as also with the epic one of Sir Walter Scott, who he greatly admired. Then he wanted to compete as an equal with the great European families, who jealously preserved the arms and armour used by their ancestors in their castles, or at least with the wealthy collectors of his time. But he did all this, starting out from available evidence, systematically supplementing it, so as to express the overall sense of a past frame of mind and existential instincts. Stibbert was constantly aware of the educational value that 'his' museum should possess (the subject being explicitly referred to in his will) and there can be no doubt that this determination left an indelible mark on the work of a whole life. He felt at home in the ongoing field of 19th century arms and armour collecting, which combined research, imagination, business, taste and fashion. The first scholarly studies on the subject stood side by side with historical novels and other feats of the imagination. It is instructive to identify a 'line of heroes' among the mounted knights, the *Condottiere*[11] inspired by Paolo Uccello's fresco of Sir John Hawkwood, the *Gendarme* by Verrocchio's equestrian statue of Colleoni, the *Massimiliana* by the real Emperor Maximilian I, *Filiberto*[12] by the Duke of Savoy, and, among the other figures, a "Gaston de Foix"[13] and the already mentioned "Joan of Arc", which was later dismantled.

The Armoury Room was the scene of Stibbert's imagination and marked each stage in an extraordinarily lucid process of accumulation - in every sense of the word. After the initial arrangement it changed over time reaching the final stage of the Cavalcade, which is vaguely described in a 1903 issue of the women's fashion magazine *The Lady*, the article having been kept and underlined by Frederick. It describes him: "he is clearly, as he says, a man who loves *details*" (a significant clue to his personality). The article, signed F.P., says that the horsemen rode three by three, surrounded by other figures. This, however, appears to be mistaken, since the Cavalcade was always two by two, as is clearly shown by the 1906 inventory written for the British Government, the first Stibbert heirs, with a topographical description of the Armoury Room.

The above mentioned inventory starts off from the end of the hall, under the St George, continues along the east side, moves round the figure of the 'messenger'[14] returning along the west side[15]. There were several horsemen accompanied by nine standing figures. The pairs were in this order, from left to right, from the observer's viewpoint: A) *Massimiliana* and *Filiberto*; B) *Guadagni* and *Borromeo*[16]; C) *Gendarme* and jousting armour[17]; D) armour set and bard[18] and first fluted armour[19]; E) jousting armour[20] and an unidentifiable armour set, later dismantled and not replaced; F) the *French cuirass*[21].

So there were only European horsemen, eleven in number, arranged in two lines behind the 'messenger'. The walls were lined with armour parts on stands and standing figures, others accompanying the horsemen in the centre of the hall. The walls were crowded with all types of arms, pikes on either side of the two large windows and swords on the racks mentioned above. The notary description is also decisive for reconstructing subsequent changes in the

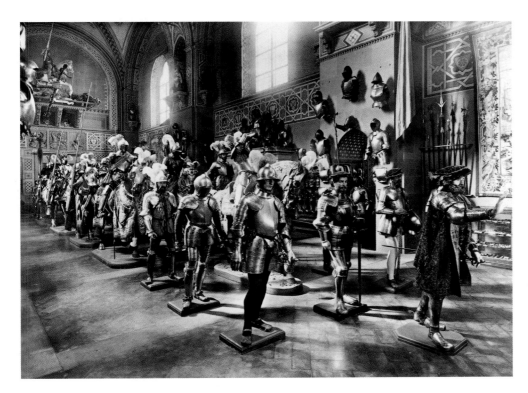

arrangement of the Cavalcade, the date of the first arrangement of which is, however, unknown. It was certainly after 1885 and before 1906, probably c. 1887-1895, years during which few European items were purchased and most maintenance, restoration and 'ancient style' remodelling of trapping parts and repairs to saddle cloths took place. At the time of the 1906 inventory[22] the hall had two high basements on either side of the entrance, each supporting a horse[23], in a dominant position, their heads at a height of almost five metres (the riders were no longer present, however). Two *Landsnechte* (German mercenaries) stood before the steps, another one sitting on a wooden plinth[24]. There was already a bracket above the two spans with a herald wearing a tabard bearing the Spanish coat of arms[25]. The *Condottiere*[26] was placed by the right wall of the first bay, while the third bay to the south contained shields and helmets from the ancient Bridge Contest (or *Gioco del Ponte*) in Pisa to the right and four horsemen with "Persian" armour to the left (they were actually Turkish of Mameluke)[27]. By the back wall, with two large Neo-Gothic structures later moved to the stores, stood three figures[28] later moved to the Malachite Room and the 18th century musketeer, in the Armour Room known as the French Knight[29]. The hall made a great impact as an extremely lively 'historical' compendium, completed by coloured tapestries and wooden sculptures. A series of old photos show various aspects of the spectacular arrangement (see photos 4, 5, 6 and 7).

After the legacy passed from the "British Nation" to the "City of Florence" in January 1907 and architect Alfredo Lensi had been appointed Superintendent in 1908 (keeping this position right up to his death in 1952), the first re-arrangements began. Evidence for the two year period is to be found in the 1909 inventory drawn up by Lensi, who was already in charge of the City Fine Arts Department. The Armoury Room underwent few changes; there only

being some thinning out of standing figures, which were moved to the Malachite Room and new positioning of some wall showcases. The *Gioco del Ponte* pieces were also moved, together with the Turkish and Mameluke warriors.

There were still eleven figures in the Cavalcade, as follows: A) armour later dismantled and jousting armour[30]; B) *Gendarme* and *Guadagni*; C) *Massimiliana* and *Filiberto*; D) *Borromeo* and jousting armour[31]; E) the first fluted armour[32] and an unidentifiable, subsequently dismantled armour set; F) the *French cuirass*. We still have eleven horsemen, all of them European, arranged in pairs, with the exception of the last one. The set up was basically the same as the one three years before, though some positions had been changed[33], the only reason appearing to be the creation of a better effect, occasioned by the opening of the Museum to the public the following year. Further evidence is provided by a long article by C. Buttin in "Les Arts" in the same year, with its large scale photos[34].

In it the *Galerie de la Chevauchée* (the first use of the term) housed an arrangement of ten horsemen, almost identical to the one left by Stibbert. The pairs were: A) *Massimiliana* and *Filiberto*; B) *Guadagni* and *Borromeo*; C) jousting armour[35] and *Genderme*; D) first fluted armour[36] and composite armour[37]; E) jousting armour[38] and *French cuirass*. The *Condottiere* was still by the right wall of the first bay, but several standing figures had been moved to the Malachite Room (which at the time was called The Dome Room)[39]. At the back, to the left, one of the 'Saracen' horsemen remained[40] near a stand with unidentifiable Ottoman trappings. A large number of standing figures had been arranged in groups in the Malachite Room.

Shortly afterwards the *Gendarme* changed places with his companion, and, finally, when Lensi numbered each item between 1910 and 1915, the nos. 3465-3512 were used for the new arrangement, adding the first pair of 'Saracens'.

The opening of the Museum was a great success, but it was the publication of Lensi's *Catalogo delle Sale delle Armi Europee* in 1917-1918 that attracted the attention of Northern European experts (there were none in Italy) and of the local press. Articles appeared by Nello Tarchiani in *Il Marzocco* and by Mario Tinti in *Il Nuovo Giornale*. Even the Accademia della Crusca (the institution for the study and recording of the Italian language) showed interest in related lexical matters. It was approvingly noted how Stibbert's original intentions had been generally respected in the maintenance of the "special, varied heterogeneous characteristics" of the arrangement, which was judged to be lively and communicative.

This arrangement of the Room of the Cavalcade had several novelties, the most notable of which was the removal of the high basements on either side of the entrance steps. Of the two sets of trappings, the metal one to the right had been used for the new figure on horseback of the Saxon, and the papier-mâché one to the left had been moved to the stores. The pairs of horsemen were now arranged as follows: A) *Massimiliana* and *Filiberto*; B) *Guadagni* and *Borromeo*; C) *Gendarme* and first fluted armour; D) second fluted armour[41] and *Anima*[42]; E) the *Saxon Knight* and *French cuirass*; F) two 'Saracens' (Ottoman and Mameluke)[43]; G) the other two 'Saracens' (Ottomans)[44]. There were fourteen horsemen for the first time, four from the Near and Middle East. Thus

10. Il Salone nel 1967

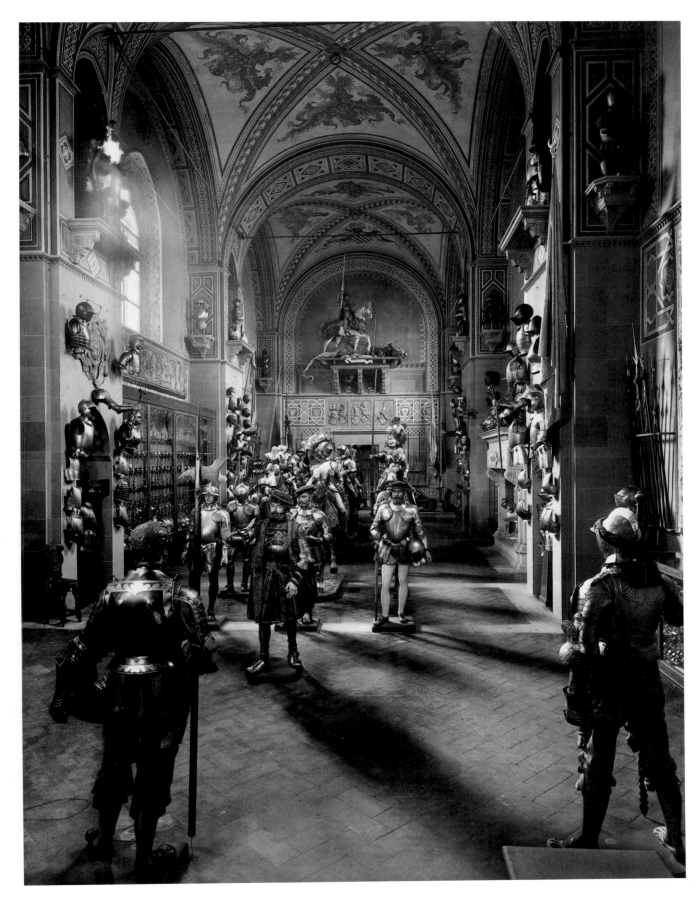

Lensi partially included some of the Islamic figures, which he must have been particularly anxious to do, recalling their early presence in the third bay. In this and other rooms Lensi placed the separate pieces of armour on wooden supports and, on occasion, complete sets on plinths. This was a common solution in many important museums and private collections, especially outside Italy (up to less than thirty years before the publication of this article). Admittedly, evidence available for the 1909-1918 period is somewhat contradictory, the descriptions in the 1909 inventory differing from the 1910 Buttin photos, though this is not particularly surprising, there evidently having been some changes immediately after Lensi's inventory. Things get more complicated, however, when we reach the 1917-1918 catalogue, since the arrangement described does not entirely coincide with the published illustrations, and they disagree with each other. The photos were taken at different times, but used subsequently, without anybody worrying too much. However, here we have followed the best documented sequences. The same problem arises with the photos taken during the following decades and kept in the Museum Archive. They show that while a particular series of photos were being taken, the photographers moved some of the figures (especially the standing ones, but, at least on one occasion, a horseman as well) to get a better shot. Nevertheless, in general, the arrangement can be identified.

The arrangement on display in the Cavalcade Room remained the same for exactly twenty years, with the exception of the installation of the large showcase for swords on the east wall of the second bay and some moving of individual items. A large number of photos by Brogi, Alinari, Giani ad Testi & Co. provide evidence of this historical set up, despite the above mentioned liberties.

We have a very interesting article on the Museum published in the mid 1920s by de Cosson (a leading English expert on arms and armour resident in Florence) in a special issue of locally printed *The Italian Mail*. It is pointed out that: "the dominant idea in Stibbert's mind when he arranged his collection was to show armour as it appared when worn by man and horse. His artistic nature gave him a keen vision of decorative magnificence of the armament of bygone days and he wished to present as he looked at the time when it was in use". This was a well balanced judgment on the high cultural value of this extraordinary *wunderkammer*. De Cosson also looked into the complex subject of alterations to items in the collection, acknowledging that "the bards, trappings and what other restorations have been left (by Lensi), do not pretend to be original, so cannot properly be regarde as forgeries"; thus doing justice to the intriguing policy followed by Stibbert.

In 1938 the local authorities in Florence, in the political climate of the time, decided on a major 'Exhibition of Ancient Arms and Armour' to be held in Palazzo Vecchio, "a warlike exhibition documenting our most ancient military history" in the words of the city's Fascist mayor at the opening ceremony. Leaving aside the ideological rhetoric about the "great voices of Mussolini and Machiavelli", it was the most important, most exhaustive exhibition of ancient arms and armour ever held in Italy, with genuine 'scoops', like the three Madonna delle Grazie armour sets from Curtatone recently identified by Mann and others from Churburg. Items from all over Italy ranged from 7th

11. Armature turche nella sala della Cavalcata al 1906

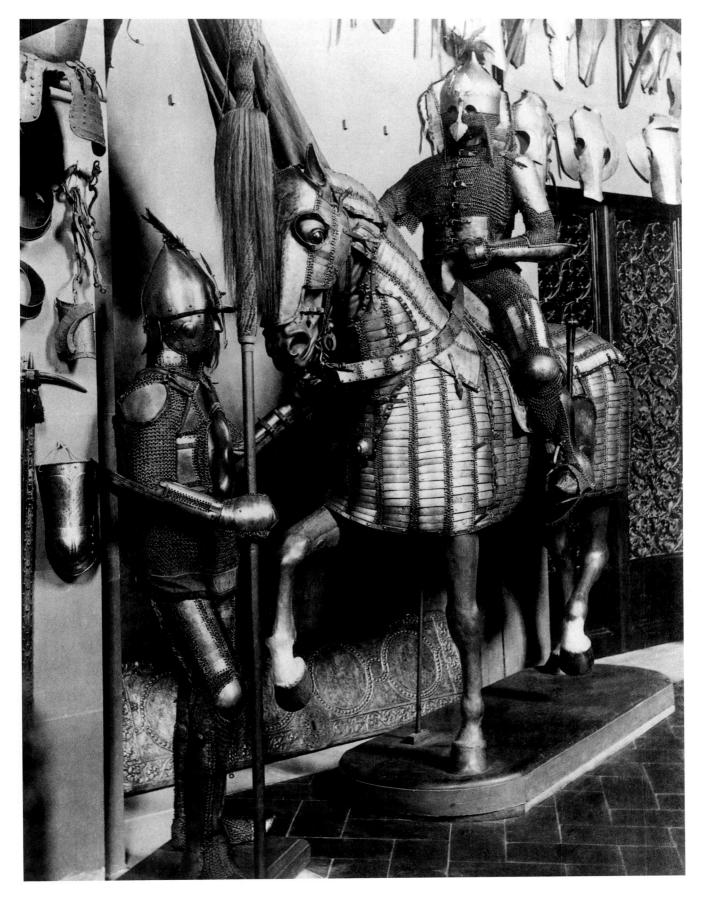

century Etruria to the 19th century. Lensi was responsible[45] and the Stibbert Museum lent more than seven hundred items, including the entire Cavalcade.

The arrangement in the Hall of the Five Hundred was spectacular. The order, starting from the podium (know as the 'Udienza'), with its Medici period sculpture, moving towards Michelangelo's statue of Victory, from west to east, was as follows: *Filiberto, Massimiliana* and *Borromeo, Guadagni* and *Gendarme*, the two fluted armours, *Anima* and the *Saxon Knight*, the French cuirass, three 'Saracen' horsemen, two 'Persians', an Indian and two Japanese[46]. There were eighteen figures on a long grassy strip hiding the low pedestals, giving a lively, natural view of the impressive parade guarded by armed foot soldiers along the walls. The exhibition was very popular and widely covered by the press, radio, cinema newsreels and specialists.

This event greatly influenced the subsequent arrangement of the Cavalcade, seeing that Lensi, proud of the significant visual and emotive impact he had achieved, decided to repeat the experience in the Armoury Room, when the arms and armour returned to the Museum. The Cavalcade was enlarged, passing from twelve to fourteen horsemen with the addition of two 'Saracens', and turned into a pageant crowded with other standing figures, eight of them Europeans (including the 'messenger' who had already been present) and two orientals, in three lines. In the new arrangement the stairs were guarded by the halberdier, who had originally been seated before them, and by two *Landsnechte* (German mercenaries)[47]. On the walls, including the niches, there were twelve armours and half-armours, six on each side, two other breastplates on either side of the door in the back wall.

The new Cavalcade was preceded by the 'messenger', followed by three standing armed soldiers in line[48]. *Filiberto* followed, flanked by two pairs of foot soldiers[49]; behind came the trio consisting of *Guadagni, Anima* and *Borromeo*; after them the first fluted armour with the *Gendarme* and *Massimiliana*, then the *Saxon Knight*, second fluted armour and French cuirass; then the 'Saracens'[50]; finally three standing figures[51] and a 'Saracen' horseman to the right[52].

The arrangement was certainly impressive but overcrowded. The standing figures and horsemen were placed as close as possible to each other, the result being that the figures in the middle line were difficult to see. The parade was too wide, making a general view impossible from a distance, except from the first floor gallery. A rather confused view was also only possible from the stairs. Besides, there were only two narrow aisles on either side putting the items on display and even visitors at risk, without mentioning maintenance and security difficulties. Above all, Stibbert's original conception of a lively, open cavalcade parading before the foot soldiers, with which observers could identify, had not been respected. An open space had been overfilled by an alien static block. The picture in the Hall of the Five Hundred had been completely different. There the many horsemen had ample room for (imaginary) manoeuvre and dominated the space around them. There had also been a substantial change in approach, the eastern horsemen doubling in number and two eastern foot soldiers introduced (which actually forced Lensi to muddle up the tail end of the Cavalcade, disrupting its traditional symmetry).

After the war, during which all the material had been boxed up and put into safe keeping, the Cavalcade was put back in its 1938 arrangement

and remained that way. After Lensi's death in 1952, his arrangement survived until very recently. The new Superintendent, architect Giulio Cirri, who was in office until 1978, made changes in other rooms, especially new showcases and movement of old ones, and racks for pikes and firearms[53]. Several photos by Barsotti from the 1950s and a 1967 Alinari photo show the hall in this period[54].

In 1982 the Governing Body approved a long term display plan, whose aim was a return, as far as possible, to the original Stibbert arrangement, or at least Lensi's earliest one. We had the 1906 and 1907 topographical inventories, photos of almost the whole Museum, and a large number of archive records. The rooms did not need to be altered, with the exception of the restoration of the English Room. This decision was made primarily to maintain a rare example of a 19th century house-museum and museum (only about a dozen of which survived in Europe) and keep to Stibbert's exceptional original arrangement of his 'personal' museum and display the collections as effectively as possible, in harmony with their architectural surroundings.

The project was accomplished over ten years, with the help of the inventories, which allowed identification of older units that had been split up over time, of sets of items not originally put together by Stibbert and considerable emergence of very high quality work. This was made possible, in particular, by the work of M. Scalini and D.C. Fuchs between 1980 and 1985. These results could thus be combined with those resulting from the 1973-1976 catalogues.

The turn of the Cavalcade Room came in 1992. The old basements and columns had disappeared, and making new ones was unthinkable, since this would have involved dismantling the figures of the *Saxon Knight* and *Anima*,

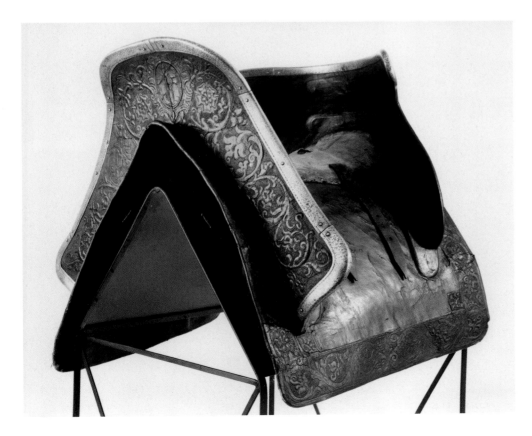

12. La sella della Massimiliana (sec. XVI, cat. n. 2)

31

which had always been part of the picture to return to the original bards. However, it was absolutely necessary to reinstate the two line Cavalcade, especially to return to the original spatial conception, and not only for organisational reasons. It was thus decided to place these two horsemen on bases similar to the old one belonging to the *Condottiere*, putting them by the steps where the brackets originally stood. In this way 70% of Stibbert's original arrangement and almost entirely that of 1917 had been recreated. It was impossible, though, to move the last two 'Saracen' horsemen, while some of the standing figures could return to the Malachite Room, where they had been up to 1938, and others be placed along the walls, including the niches. The horsemen could be re-arranged in better chronological order, which would also help from the educational point of view.

The Cavalcade now followed this order: A) *Gendarme* and *Massimiliana*; B) the two fluted armours; C) *Guadagni* and *Filiberto*; D) *Borromeo* and *French cuirass*; E) the two Ottoman horsemen[55]; F) the two Islamic horsemen (Mameluke and Ottoman)[56]. The upper left niche in the first bay held a modern armour set, in place of the Medici coat of arms, which had been put there in the 1930s, so that all four upper niches could get back their standing figures (the others having always kept them). In the year of writing pikes and parts of defensive armour were placed on either side of the large windows, as was the case up to the 1920s, using the old wall braces. All the items were restored, newly recorded and photographed before occupying their new positions.

NOTES

[1] S. and J. HORNER, *Walks in Florence and its Environs*, London, 1884, pp. 336-338.
[2] I use the 1917-18 Lensi numbers in sequel for identification and the customary names in the Armoury. The Saxon's are has inv. n. 2415 (Pl. n. 14; entry n. 10).
[3] Inv. n. 3465 (Pl. n. 5; entry n. 2).
[4] Inv. n. 3472 (Pl. n. 8; entry n. 5).
[5] Inv. n. 3503.
[6] Inv. n. 3498 (Pl. n. 11; entry n. 8).
[7] Inv. n. 3483 (Pl. n. 4; entry n. 1).
[8] Inv. n. M. 1510.
[9] Inv. n. 3508.
[10] F. STIBBERT, *Abiti e fogge civili e militari dal I al XVIII secolo*, Bergamo, 1914.
[11] Inv. n. 3902.
[12] Inv. n. 3469 (Pl. n. 9; entry n. 6).
[13] Inv. n. 3919.
[14] Inv. n. 16210.
[15] The arrangement is seen from the steps and this is how I shall present it from now onwards, so as to avoid confusion. As before Lensi's numbering in sequel will be used.
[16] Inv. n. 3476 (Pl. n. 10; entry n. 7).
[17] Inv. n. 3480 (later taken down from the horse and stood in the Malachite Room).
[18] Inv. nos. 3489-3494 and inv. n. 3493 (later dismantled and replaced by the second fluted armour n. 2887).
[19] Inv. n. 3487 (Pl. n. 6; entry n. 3).
[20] Inv. n. 3495 (later removed from the horse, replaced by the Saxon – n. 2415 – and stood in the Malachite Room.

[21] Correctly entered under this name in the notary document, and as we have seen, mistaken for a Spanish item by Lensi.

[22] The inventory was drawn up by a notary called Antonio Ghigi with the help of painter Egisto Paoletti and antique dealer Giuseppe Salvadori, both of whom had connections with Stibbert, the former being in charge of the inheritance for the following year.

[23] The one on the right with bard (inv. n. 3454), the one on the left with papier-mâché trappings, now in the stores (inv. n. M. 84.2253).

[24] Inv. nos. 3455, 3458 and 2461.

[25] Inv. n. 3452.

[26] Inv. n. 3902.

[27] Inv. nos. 3503, 3508, 3514, 3520.

[28] The so-called 'residenze' inv. nos. M. 225 and M. 252 and armour pieces inv. nos. 3919, 3907, 3910.

[29] Inv. n. 1504, later moved to the gallery.

[30] Inv. n. 3495, now in the Malachite Room.

[31] Inv. n. 3480, later taken down from the horse and moved to the Malachite Room.

[32] Inv. n. 3487.

[33] For example, the 'Saracen' (inv. n. 3520) and second fluted armour (inv. n. 2887) had been placed by the back wall door.

[34] C. BUTTIN, *Le Musée Stibbert à Florence*, in "Les Arts", n. 105, 1910.

[35] Inv. n. 3480.

[36] Inv. n. 3487.

[37] Inv. n. 3489 and subsequent nos.

[38] Inv. n. 3495.

[39] After the previous name of Showcase Room, displaying blades and firearms.

[40] Inv. n. 3508.

[41] Inv. n. 2887 (Pl. n. 7; entry n. 4).

[42] Inv. n. 3941 (Pl. n. 12-13; entry n. 9).

[43] Inv. n. 3503 (entry n. 12) and inv. n. 3508 (entry n. 13).

[44] Inv. n. 3514 (entry n. 14) and inv. n. 3520 (entry n. 11).

[45] The following year his work was singled out by the Accademia dei Lincei (the leading Italian academy), when he was honoured for his restorations of famous Florentine monuments and churches.

[46] Inv. nos. 3508, 3514, 3503, 3520, 6169, 6174, 7834, 7838.

[47] Inv. nos. 2461, 3455, 3458.

[48] Inv. nos. 4, 4926, 2205, in the usual order from the observer's left to right.

[49] Inv. nos. 3948, 3962 and 2178, 2210.

[50] Inv. nos. 3508, 3514, 3503.

[51] Inv. nos. 5909, 5920 and 3518 behind.

[52] Inv. n. 3520.

[53] Only the English Room was altered, with the removal of the fireplace and Pre-Raphaelite woodwork and partial panelling of a door to display short swords brought up from the stores, which previously had covered the walls of the gallery.

[54] My inexact reconstruction in the 1975 catalogue thus needs revision.

[55] Inv. nos. 3514 and 3503.

[56] Inv. nos. 3508 and 3520.

[57] This text is re-printed from Lionello Giorgio Boccia's, *La Cavalcata. Il Salone e i Guerrieri Europei*, which appared in 1995. The comments refer to that date.

Uomini e cavalli allo Stibbert

di *Susanne E. L. Probst*

13. *Particolare della groppa della barda della* Massimiliana (sec. XIX, cat. n. 2)

Le tre armerie dello Stibbert, quella Europea, l'armeria Islamica e quella Giapponese ospitano, insieme alle numerose armi di gran pregio, un altro tesoro: l'importante collezione di manichini di uomini e di cavalli che non servivano soltanto da semplice supporto alle armature ma che contribuivano notevolmente a rendere spettacolare l'intera esposizione. Queste opere furono commissionate da Stibbert per l'allestimento delle due Cavalcate del Museo, in particolare per il Salone della Cavalcata dei Cavalieri Europei dove tuttora sono esposti sedici cavalli sormontati da cavalieri (incluso il gruppo del San Giorgio montato in alto sulla mensola), più sette figure di armati appiedati.

Quasi tutti i manichini del Museo furono realizzati a Firenze da artigiani locali, ad eccezione di alcune figure (si tratta di tre manichini di samurai e un gruppo di teste) esposte nelle sale della raccolta d'Estremo Oriente che furono acquistate a Londra ma che erano prodotte in Giappone. Tra questi si distingue la figura di un *bushi* nel atto di tendere l'arco, creato intorno al 1850 nella bottega dello scultore Kisaburo Matsumoto di Kumamoto.[1]

Osservando le figure si nota la cura meticolosa con la quale Stibbert cercò di dare ad ogni personaggio un aspetto individuale. Ciascun volto si mostra con una propria fisionomia, adatta alla provenienza dell'armamento da indossare. Stibbert prese come modello l'iconografia di affreschi, dipinti e sculture d'epoca e talvolta i manichini ricordano personaggi realmente esisiti, come nel caso del cosiddetto "Cavaliere Francese", ispirato ad Eugenio di Savoia.[2]

Un'altra fonte importante furono i monumenti equestri. Nel 1864 Stibbert ordinò ad uno scultore torinese un modello a imitazione di quelli presenti nella Armeria Reale di Torino, in particolare quello che si ispira nella posa al monumento di Emanuele Filiberto di Savoia ad opera del Marocchetti.[3]

L'aspetto che colpisce maggiormente il visitatore che attraversa il Salone della Cavalcata è la naturalezza dei cavalli. Gli animali del corteo sembrano reali sia nei movimenti sia nello sguardo. Infatti, Stibbert dedicò particolare attenzione alla realizzazione di queste opere. I modelli non sono affatto standardizzati come sarebbe logico, visto l'altissimo costo che comportò la loro messa in opera. I cavalli del Museo si presentano di razza, pelame e posizione diversa secondo il ruolo che ciascuno doveva interpretare in questo grande spettacolo. Essi riflettono la passione di Frederick per tali animali, una passione tra l'altro documentata fin dalla sua gioventù trascorsa in Inghilterra, quando Stibbert chiese insistentemente alla madre, in numerose lettere, il permesso di poter acquistare un cavallo tutto suo. La sua lunga permanenza in Inghilterra ha sicuramente contribuito ad alimentare questo interesse, visto che in nessun altra nazione gli allevamenti e gli sport

equestri godevano di un tale prestigio. Patria dei purosangue, la penisola Britannica ebbe il primato di istituire e regolamentare le moderne manifestazioni sportive come la caccia alla volpe, il polo, le corse al trotto e al galoppo, diffuse ormai a livello internazionale. In questo clima Stibbert non poteva rimanere indifferente e come molti dei suoi coetanei di buona famiglia praticava le attività equestri, partecipava alle manifestazioni ippiche e frequentava gli ippodromi per vedere le corse. Una volta tornato in Italia tale interesse non venne a meno. Stibbert acquistava e rivendeva continuamente i suoi cavalli, che furono sistemati nella scuderia, attinente alla villa, appositamente edificata. Per accudire gli animali erano sempre a disposizione uno o più stallieri e per tenerli in allenamento fu allestito un maneggio nel parco. Le fotografie dell'Archivio, che documentano vari aspetti della vita di Stibbert, mostrano esemplari di gran razza, ma anche animali da lavoro come il cavallo con cui Stibbert partecipò, nelle file di Garibaldi, alla campagna del Trentino o il cavallo da sella travestito da destriero in occasione del corteo dell'inaugurazione della facciata del Duomo di Firenze. Inoltre Stibbert risulta socio del Jockey Club di Firenze[4], la più prestigiosa associazione cittadina legata alla organizzazione delle corse dei cavalli.

Anche nel Museo si rispecchia questo interesse per il mondo equestre e, accanto a bardature, sellerie in gran numero e di gran qualità, le collezioni comprendono anche dipinti e bronzi il cui tema è il cavallo. Inoltre la biblioteca conserva una notevole raccolta di trattati, riccamente illustrati, riguardanti la scienza veterinaria e d'allevamento, le tecniche e la moda equestre. Tra i

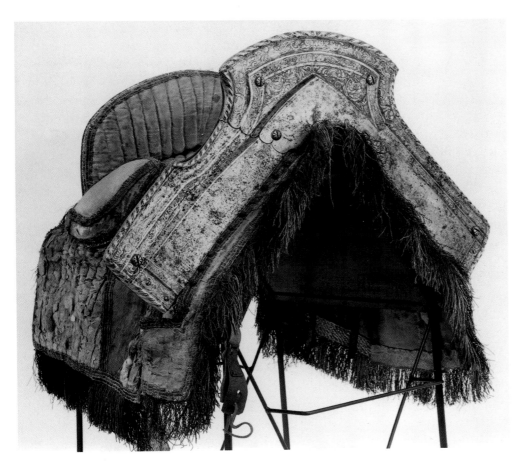

14. *La sella dell'*Anima (sec. XVI, cat. n. 9)

35

15. *Particolare della sella dell'*Anima (sec. XVI, cat. n. 9)

numerosi volumi che riguardano le razze equine spicca uno straordinario volume cinquecentesco ad opera del pittore ed incisore fiammingo Giovanni Stradano. Quest'opera, *Equile: in quo ommnis generis generosissimorum equorum ex varijs orbis partibus insignis delectus"*, illustra con molte tavole le varie razze di cavalli diffuse in Europa e in Oriente in posizione di mostra. Essa servì sicuramente come fonte per i modelli dei cavalli Stibbert. Le tavole, che rappresentano cavalli di razze occidentali, tra cui il "Neapolitanus", "l'Equus Germanus", il "Flander" o il "Saxo" o quelle orientali come il "Turcus" e "l'Equus Maurus", rispecchiano, nella loro fisionomia e postura, alcuni cavalli in mostra nel Museo.[5] Tutte queste razze erano particolarmente rinomate tra il Cinque e il Seicento per la scelta dei destrieri da destinare all'uso di battaglia e di torneo. Ma Stibbert non si limitava soltanto agli aspetti della razza, ed evidenziava nella fisionomia anche il sesso dell'animale, visto che soprattutto nel caso europeo, i destrieri erano stalloni.

La realizzazione dei manichini impegnò, oltre all'inventiva dello stesso Stibbert, anche notevoli mezzi economici. I primi documenti relativi a figure di uomini risalgono al 1860 e un accenno al primo cavallo è di appena un anno più tardi.[6] Una fattura di Giovanni Giovanetti per "*un cavallo fermo su quattro gambe (Lit.) 400"*, mostra che la realizzazione dei manichini comportò spese paragonabili all'acquisto delle opere.[7] La loro costruzione non era affidata ad un singolo artefice, ma vi erano coinvolti molti artigiani di formazioni diverse. L'Archivio Stibbert conserva numerose fatture intestate a scultori, formatori, ornatori, sellai o pittori ecc., ognuno con un compito specifico. In particolare i cavalli richiedevano la collaborazione di varie maestranze. Come già evidenziato da Boccia nel suo saggio relativo agli archivi Stibbert, l'iter di creazione delle figure equestri prevedeva come primo passo un modello eseguito da uno scultore.[8] Da questo modello l'ornatista calcava le forme in cartapesta e in gesso mentre un falegname, talvolta con l'aiuto di un fabbro, preparava l'anima interna che, nel caso fosse richiesto un cavallo o una figura umana in movimento, doveva avere gli arti snodabili. Il passo successivo spettava ad un pittore, chiamato anche semplicemente coloritore, che avvolgeva il tutto con una tela preparata con il gesso per poi dipingerla. Infine un tappezziere sistemava le criniere e le code e, in alcuni casi, anche i baffi, usando per questo crine e code di animali abbattuti e acquistati nei mattatoi. Una fattura del 1865, relativa ad una pelle conciata di cavallo, testimonia il tentativo di Stibbert di creare manichini il più possibile naturali. Il risultato non dovette essere comunque soddisfacente, visto che non ci sono più tracce di questo cavallo, e gli altri esemplari sono tutti in gesso.[9] Al contrario di alcuni musei soprattutto del Nord Europa, Stibbert rinunciò del tutto ad usare animali impagliati. Il motivo era sicuramente tecnico, perché cavalli così trattati non erano adatti per i movimenti spettacolari che desiderava dare ai suoi manichini, né in grado di sostenere il peso delle armature; in più incideva l'aspetto conservativo, vista la facilità con la quale questi manufatti organici erano soggetti ad essere attaccati da tarme e da altri parassiti.

Anche la manutenzione o il riadattamento dei manichini era un impegno gravoso. Una volta messi in opera, Stibbert spesso non si accontentò del risultato e chiamò gli stessi artigiani a eseguire modifiche o restauri. Boccia ha riscontrato nell'archivio ben centoundici riferimenti, relativi ad interventi del-

le opere già presenti in esposizione.[10] Oltre alle piccole riparazioni, Stibbert cambiò regolarmente il colore alle sue cavalcature e talvolta sostituì le parti in crine con il gesso.

Un caso diverso è "il cavallo di gesso con statua rappresentante Federico il Grande di Prussia", comprato nel 1886 come monumento a sé stante. Dopo la morte di Stibbert il monumento risultò molto rovinato, tanto che dal cavallo fu tolta la figura originale per sostituirla con un manichino con sembianze indiane e abbigliato da guerriero Moghul. Il cavallo, bardato con finimenti indiani, fa parte da allora della Cavalcata Islamica nella Sala Moresca.[11]

A completare i manichini di animali della raccolta Stibbert vale la pena di fare un accenno anche al monumento rappresentante il San Giorgio. In una fattura del 26 febbraio 1887, l'antiquario londinese Walter Reynolds richiese il pagamento per aver fornito, insieme a parti di armature, anche una pelle di alligatore, un'altra di coccodrillo ed un paio di orecchi di rinoceronte. Osservando il povero drago, che giace sotto gli zoccoli del cavallo del Santo, non è difficile capire il motivo dell'ordinazione da parte di Stibbert di questi materiali esotici.[12]

16. La sella della seconda Cannellata (Norimberga, c. 1535, cat. n. 4)

17. Particolare della sella della seconda Cannellata (Norimberga, c. 1535, cat. n. 4)

NOTE

[1] Vedi la fattura rilasciata dal "Japanese Village and Oriental Trading Company ltd" per "1 warrior head £ 1.150; 6 heads id. £ 10.00; 2 Japanese figures £ 8.800". Archivio Stibbert, Foreign Bills (FB), 28 luglio 1887. Il manichino del *bushi* è registrato nell'Inventario col n. 7845.

[2] Si tratta del cavaliere inv. n. 1504 nella Sala 10 che fronteggia il corteo.

[3] L.G. BOCCIA, *L'Archivio Stibbert. Documenti sulle Armerie*, in *Il Museo Stibbert a Firenze; i depositi e l'archivio*, a cura di L.G. Boccia, G. Cantelli, F. Maraini, vol. VI, 1976, pp. 196 e 241 nota 53.

[4] L'Archivio Stibbert conserva numerose fatture con le quote d'iscrizione.

[5] *Equile: in quo ommnis generis generosissimorum equorum ex varijs orbis partibus insignis delectus/ ad vivum omnes delineati a celebrimo pictore Johannes Stradamo Belga Burgensi*, [Haarlem 15..], Biblioteca Stibbert, n. 2123. Un altro libro di riferimento fu sicuramente il *Trattato nuovo e aumentato di Giorgio Simone Winter de Adlersfluegel del far la razza di cavalli: diviso in 3 parti*, Nuernberg 1687 (n. 2320).

[6] Archivio Stibbert: Patrimonio Stibbert (PS), 24 maggio 1860; PS, 11 gennaio 1861.

[7] Potrebbe trattarsi del cavallo del Cavaliere Francese (inv. 3498), o dell'ultimo turco della fila a sinistra (inv. 3520) che sono gli unici cavalli che appoggiano con le quattro zampe in terra. Archivio Stibbert: PS, 1 gennaio 1891.

[8] BOCCIA 1976, cit., pp. 196 e 240-241.

[9] "Per fattura e conciatura di un cavallo conciato in bianco con il pelo", Archivio Stibbert: PS, 1865.

[10] BOCCIA, 1976, cit., p. 196.

[11] Il gesso è il modello ridotto del monumento ad opera di Daniel Rauch e fu acquistato per Lire 2650. La figura di Federico di Prussia risulta dispersa. Archivio Stibbert: PS, 1886, n. 95.

[12] "...Alligator's skin 8, Crocodile id 15, ... , Pair of rhinoceros ears 110 ...", Archivio Stibbert FB, 26 febbraio 1887. Per l'indicazione della fattura ringrazio il collega Dominique Ch. Fuchs.

Men and Horses at the Stibbert Museum

by *Susanne E. L. Probst*

As well as a collection of high quality arms and armour, the European, Islamic and Japanese armouries at the Stibbert Museum also contain another treasure: the important series of dummies of men and horses, which were far more than mere utilitarian supports, making the display of the collection a truly spectacular one. Stibbert commissioned the dummies for his museum's two cavalcades, especially for the Cavalcade of European Horsemen, where sixteen horses and riders (including St George and the Dragon on a wall bracket) are on show together with seven warriors on foot.

Nearly all of the dummies were made in Florence by local craftsmen, with the exception of three samurai and a series of heads on show in the Far Eastern rooms. They were bought in London, though made in Japan. The *bushi* warrior bending his bow, made around 1850 in the workshop of Kisaburo Matsumoto, a sculptor from Kumamoto, is of particular interest.[1]

When examining these figures, one is struck by Stibbert's meticulous attention to detail, so as to give each one an individual personality. Features are in tune with the origins of the armour to be worn. His models were period frescoes, paintings and sculptures. On occasion the dummies recall real historical characters, such as the so-called "French Knight" who resembles Eugene of Savoy.[2]

Another source of inspiration were equestrian statues. In 1864, Stibbert ordered a model based on those in the Turin Royal Armoury from a sculptor in the same city, in particular the one imitating the stance of the statue of Emanuel Philibert of Savoy by Marocchetti.[3]

What most strikes visitors to the Cavalcade Room is how true to life the horses are, both in movement and facial expression. Stibbert was especially careful over these items. Models are not standardised, as one might expect, considering the great expense involved. The Museum's horses belong to different breeds and have different coats and positions, in line with the roles they play in the spectacular show. They are a reflection of Stibbert's great interest in horses, evidence of which can be found right from his early years in England, when he often wrote to his mother asking permission to buy a horse for himself. This interest was certainly nourished by his long stay in England, which led the world in horse breeding and equestrian sports. The country was the homeland of the thoroughbred and created the international rules and regulations still governing modern fox hunting, polo, and harness and flat racing. Stibbert could hardly have been indifferent to all this, and, like many other young men from good families, practised equestrian sports and attended events and race meetings. This interest continued on his return to Italy. He was always buying and selling horses, which were kept in the specially built stables beside the house. One or more stablemen were always available and the horses were reg-

ularly taken out to the exercise track in the grounds. Photographs from the Museum Archive, illustrating various aspects of Stibbert's life, show the best thoroughbreds together with work horses, such as the one he rode during the campaign in the Trento area under Garibaldi, and another dressed up as a charger for the pageant put on to celebrate the unveiling of the new façade of Florence Cathedral. Stibbert was a member of the Florence Jockey Club, the city's most prestigious horse racing association.[4]

18. *La sella del* Guadagni (sec. XVI, cat. n. 5)

This interest in the equestrian world is also reflected in the Museum. Together with the many high quality harness sets and saddles, there are also paintings and bronzes of horses. Moreover, the library contains an important collection of richly illustrated books on veterinary science, horse breeding, techniques and fashions. Particularly striking is the 16th century volume by the Flemish painter and engraver Stradanus entitled: *Equile: in quo ommnis generis generosissimorum equorum ex varijs orbis partibus insignis delectus*. Its many illustrations show European and Eastern breeds and these were certainly the models followed for the Stibbert horse dummies. The plates in the book of Western breeds, such as the "Neapolitanus", "Equus Germanus", "Flander" or "Saxo", or Eastern ones like the "Turcus" or "Equus Maurus" are very similar in posture and features to some of the ones on display in the Museum.[5] All these breeds were particularly well known between the 16th and 17th centuries for use as chargers in battles and tournaments. However, Stibbert did not restrict himself to breeds, also highlighting the animal's sex, since, especially in Europe, chargers were stallions.

Making these dummies did not only require much inventiveness on his part, but also considerable sums of money. The first records concerning human figures date back to 1860 and a horse is first mentioned just one year later.[6] A bill for 400 Lire from Giovanni Giovanetti for a horse standing on all four legs shows that the expenses involved in buying the dummies where comparable to those for additions to the collection.[7] They were made by several different specialised craftsmen. The Stibbert Archives contain numerous bills from sculptors, moulders, decorators, saddlers, painters etc., each with his own specific task. The horses, in particular, required several different hands. As Boccia already pointed out in his essay on the Stibbert Archives, the first step consisted of a sculptor's model.[8] The decorator then made a papier-mâché and plaster mould, while a carpenter, sometimes with the help of a smith, prepared the inner framework. If the horse or human figure was represented in movement, limbs had to be hinged. The next step was in the hands of a painter, or simply 'colourer', who covered the figure with a plastered canvas to paint it. Finally an upholsterer added the mane and tail, and, on occasion, whiskers, using the manes and tails from carcasses bought from slaughter houses. An 1865 bill for a tanned horse skin shows how far Stibbert was prepared to go to create a natural effect. Results cannot, however, have been very satisfactory, since no traces of this horse remain, the other pieces all being plaster ones.[9] Unlike many museums, especially in Northern Europe, he never used stuffed animals. The reason was doubtless a technical one, since stuffed horses would not have been suitable for the spectacular postures Stibbert wanted for his dummies, nor would they have been able to bear the weight of armour. Then there was the problem of conservation, seeing

*19. Particolare
del San Giorgio* (sec. XIX)

what easy prey the poor creatures in this condition were for moths and other parasites.

Maintenance and alterations also involved considerable expence. Stibbert was not always satisfied with initial results, often calling craftsmen back to make changes and restorations. Boccia found as many as 111 references to work on already existing pieces.[10] Apart from minor repairs, Stibbert regularly changed colours and replaced manes with plaster.

One special case is the plaster horse with rider representing Frederick the Great of Prussia bought in 1886 as a single piece. After Stibbert's death it was in very bad shape. The original figure was detached from the horse and replaced by one with Indian features dressed as a Moghul warrior. The horse was fitted out with Indian trappings, and, since then, has been part of the Islamic Cavalcade in the Moorish Room.[11]

In conclusion, it is worth mentioning the St George and Dragon group. In a bill dated 26 February 1887, the London antique dealer Walter Reynolds asked for payment of some armour parts, alligator and crocodile skins, and a pair of rhinoceros ears. When looking at the wretched dragon, under the hooves of the Saint's horse, the reason for Stibbert's ordering these exotic items is not difficult to imagine.[12]

NOTES

[1] See bill from "Japanese Village and Oriental Trading Company ltd" for "1 warrior head £ 1.150; 6 heads id. £ 10.00; 2 Japanese figures £ 8.800". Stibbert Archive, Foreign Bills (FB), 28 July 1887. The dummy of the *bushi* is Inventory col n. 7845.

[2] Warrior inv. n. 1504 in Room 10 facing the cavalcade.

[3] L.G. BOCCIA, *L'Archivio Stibbert. Documenti sulle Armerie*, in *Il Museo Stibbert a Firenze; i depositi e l'archivio*, L.G. Boccia, G. Cantelli, F. Maraini eds, vol. VI, 1976, pp. 196 and 241 note 53.

[4] The Stibbert Archives contain many bills for club dues.

[5] *Equile: in quo ommnis generis generosissimorum equorum ex varijs orbis partibus insignis delectus/ ad vivum omnes delineati a celebrimo pictore Johannes Stradamo Belga Burgensi*, [Haarlem 15..], Stibbert Library, n. 2123. Another reference work used was certainly: *Trattato nuovo e aumentato di Giorgio Simone Winter de Adlersfluegel del far la razza di cavalli: diviso in 3 parti*, Nuernberg 1687 (n. 2320).

[6] Stibbert Archive: Patrimonio Stibbert (PS), 24 May 1860; PS, 11 January 1861.

[7] It could be the French knight's horse (inv. 3498), or that of the last Turk in the left hand (inv. 3520), the only horses with all four hooves touching the ground. Stibbert Archive: PS, 1 January 1891.

[8] BOCCIA 1976, cit., pp. 196 and 240-241.

[9] "Per fattura e conciatura di un cavallo conciato in bianco con il pelo", Stibbert Archive: PS, 1865.

[10] BOCCIA, 1976, cit., p. 196.

[11] The plaster figure is a smaller scale model of the sculpture by Daniel Rauch and was purchased for 2,650 Lire. The figure of Frederick of Prussia has disappeared Stibbert Archive: PS, 1886, n. 95.

[12] "…Alligator's skin 8, Crocodile id 15, … , Pair of rhinoceros ears 110 …", Stibbert Archive FB, 26 February 1887. I am grateful to my colleague Dominique Ch. Fuchs for bringing my attention to this bill.

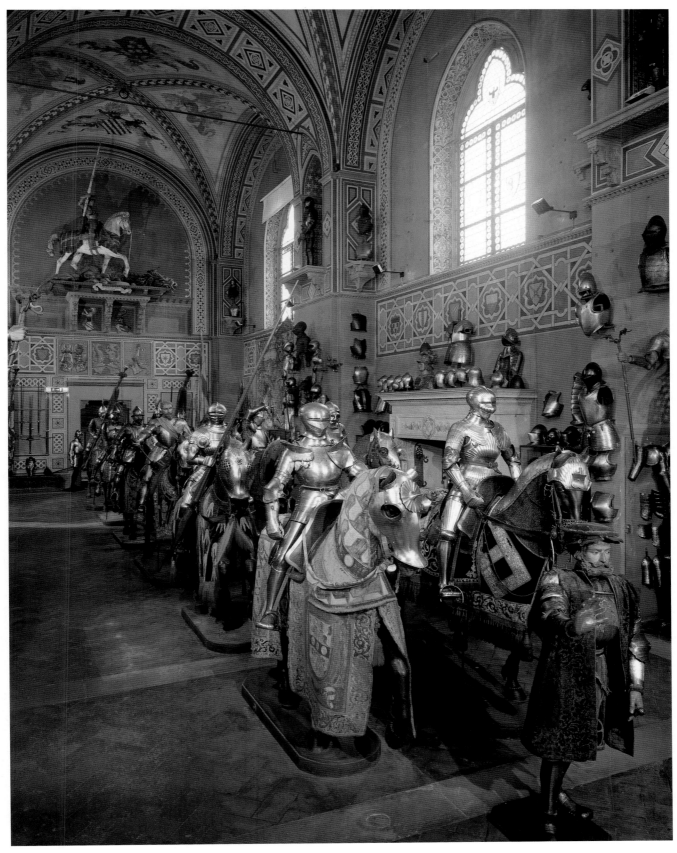

Tav. 1 – La Cavalcata

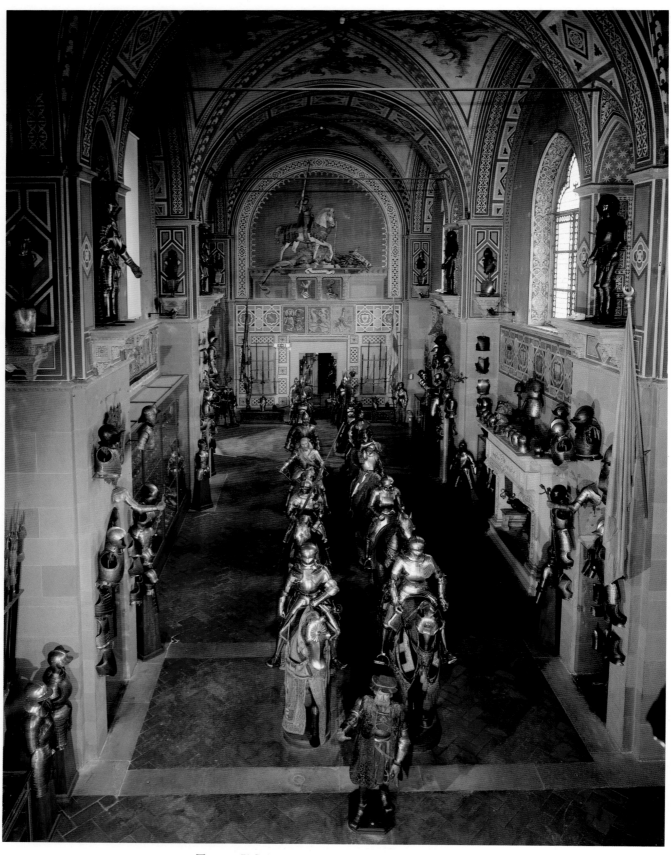

Tav. 2 – Il Salone della Cavalcata visto dal ballatoio

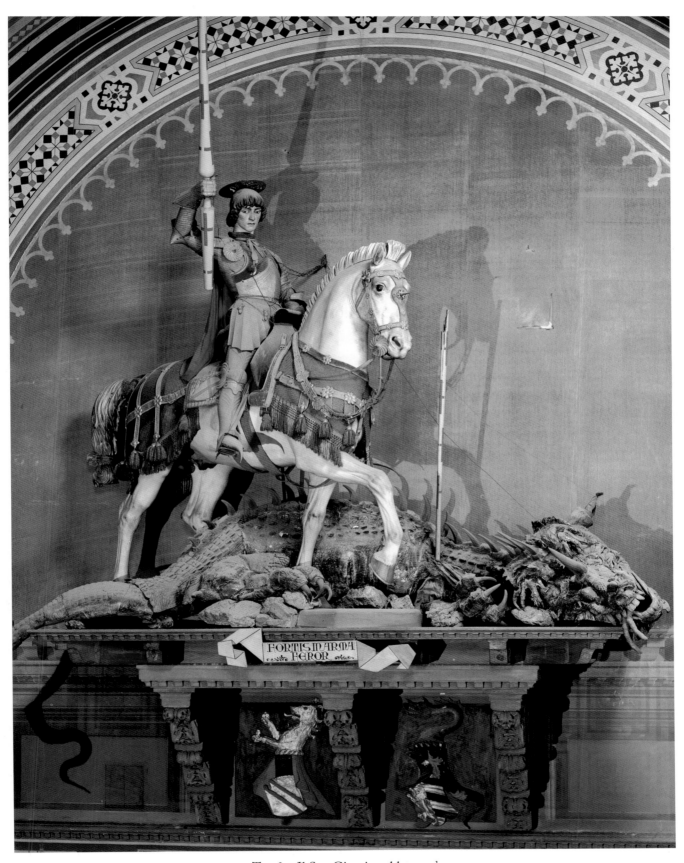

Tav. 3 – Il San Giorgio sul lato sud

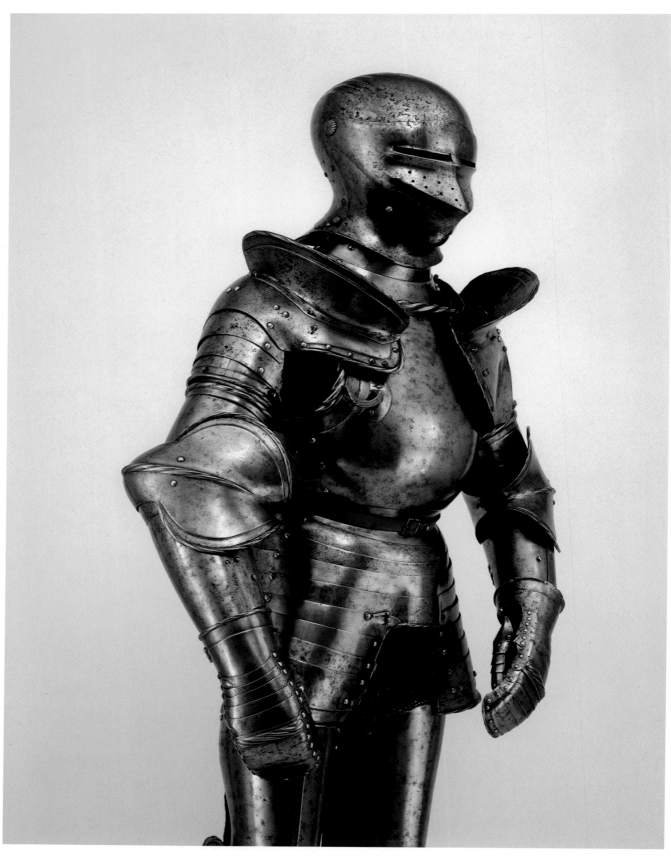

Tav. 4 – Il *Gendarme* (Armatura da uomo d'arme, Germania meridionale, c. 1510, cat. n. 1)

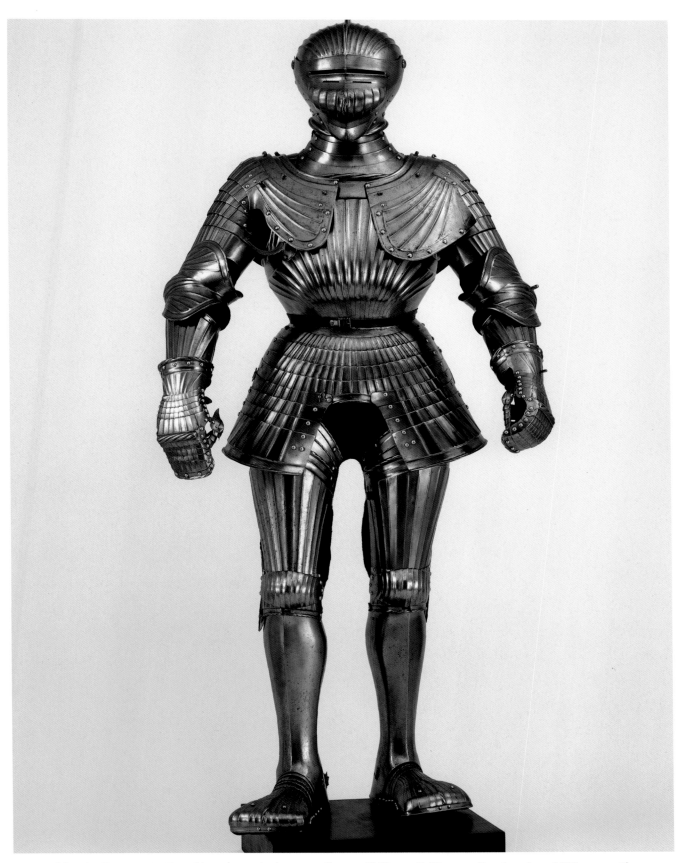

Tav. 5 – La *Massimiliana* (Armatura già da uomo d'arme, K. Treytz il Giovane, Innsbruck, c. 1520, cat. n. 2)

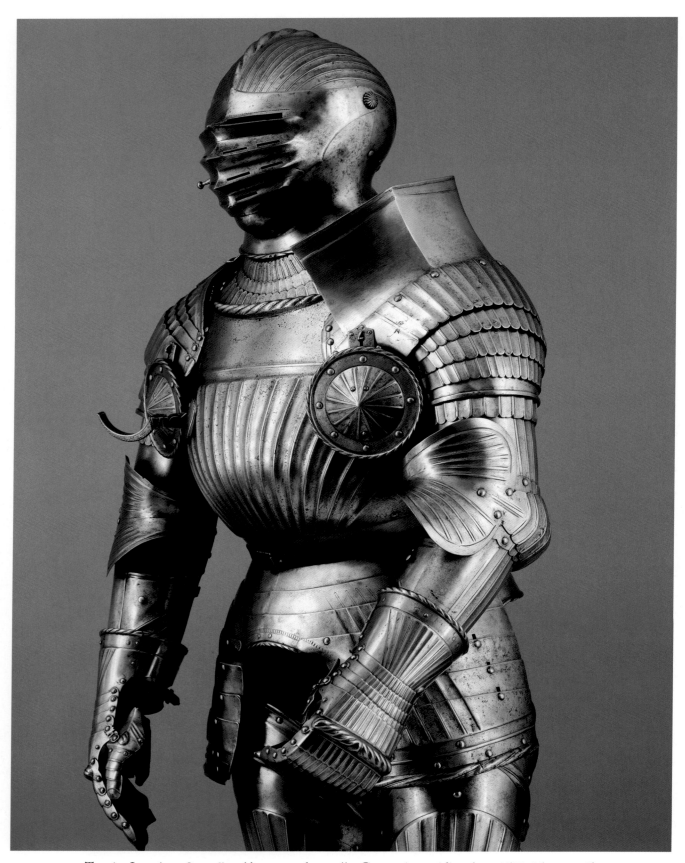

Tav. 6 – La prima *Cannellata* (Armatura da cavallo, Germania meridionale, c. 1510-15, cat. n. 3)

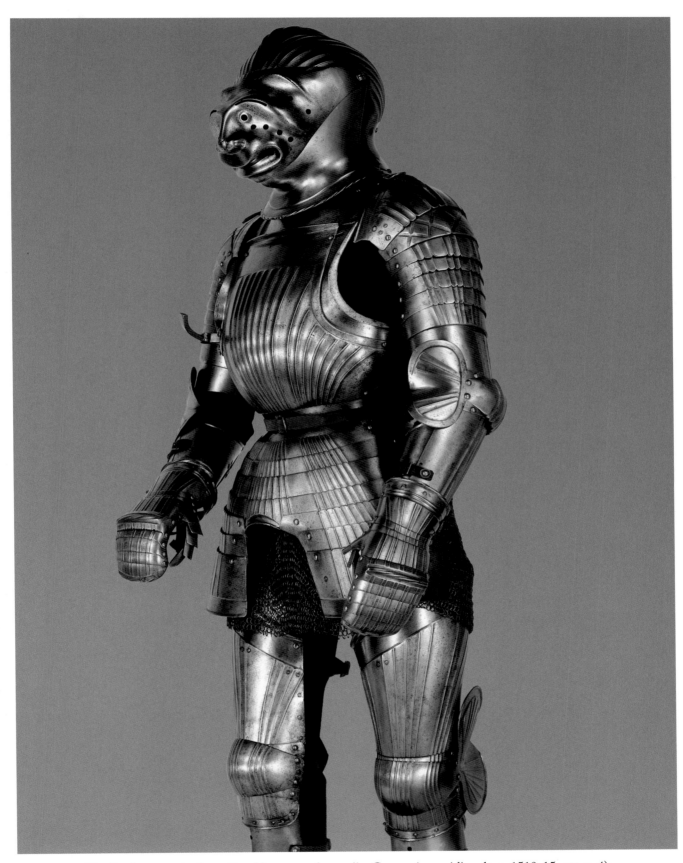

Tav. 7 – La seconda *Cannellata* (Armatura da cavallo, Germania meridionale, c. 1510-15, cat. n. 4)

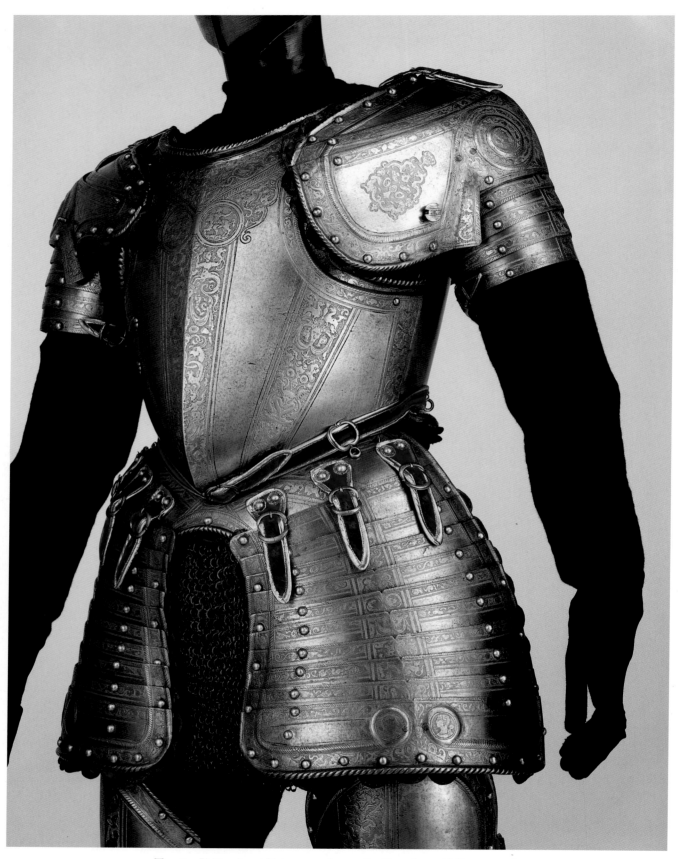

Tav. 8 – Il *Guadagni* (Armatura da cavallo, Brescia, c. 1560, cat. n. 5)

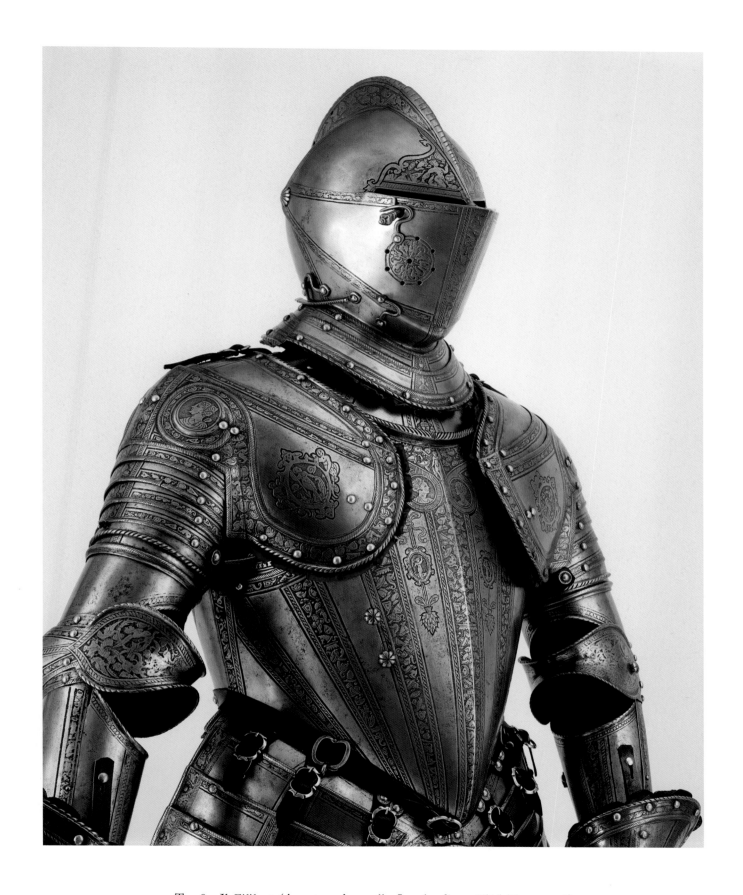

Tav. 9 – Il *Filiberto* (Armatura da cavallo, Lombardia, c. 1565-70, cat. n. 6)

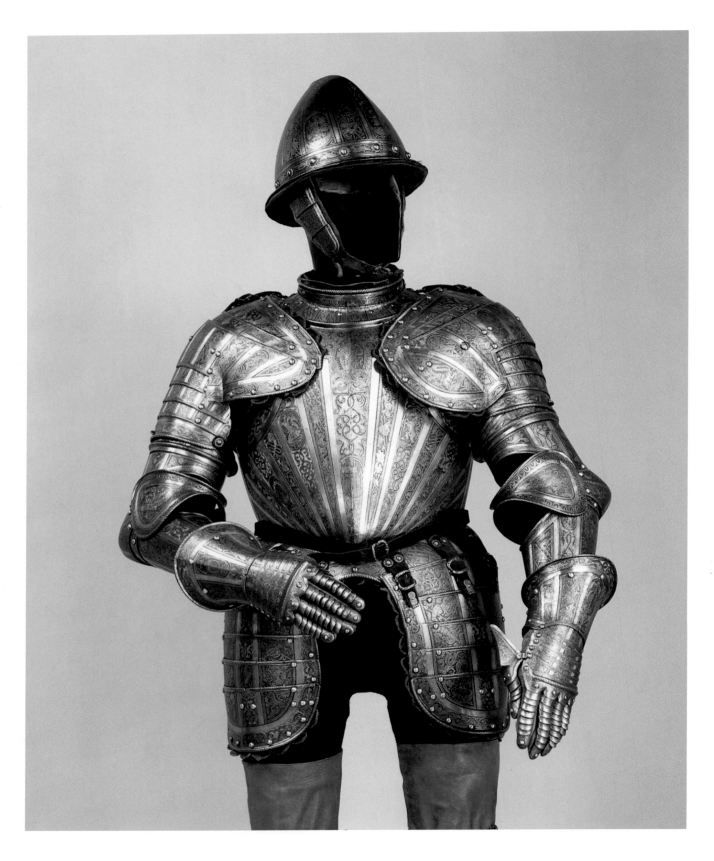

Tav. 10 – Il *Borromeo* (Corsaletto da piede da un insieme di una guarnitura di armature,
Pompeo della Cesa, Milano, c. 1585-90, cat. n. 7)

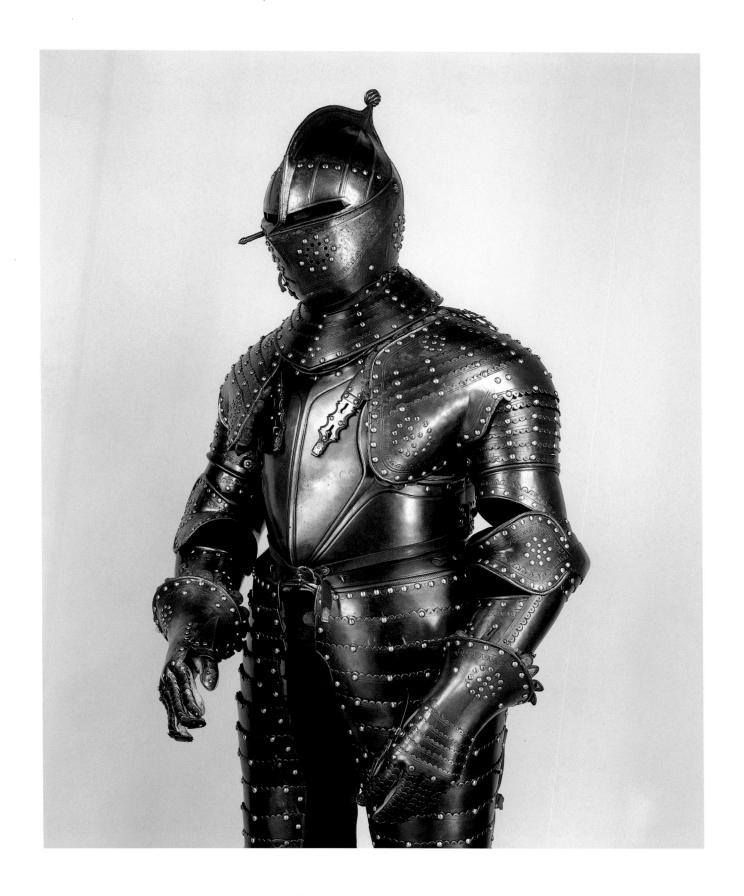

Tav. 11 – La *Corazza francese* (Corsaletto da corazza e da piede, Francia, c. 1630, cat. n. 8)

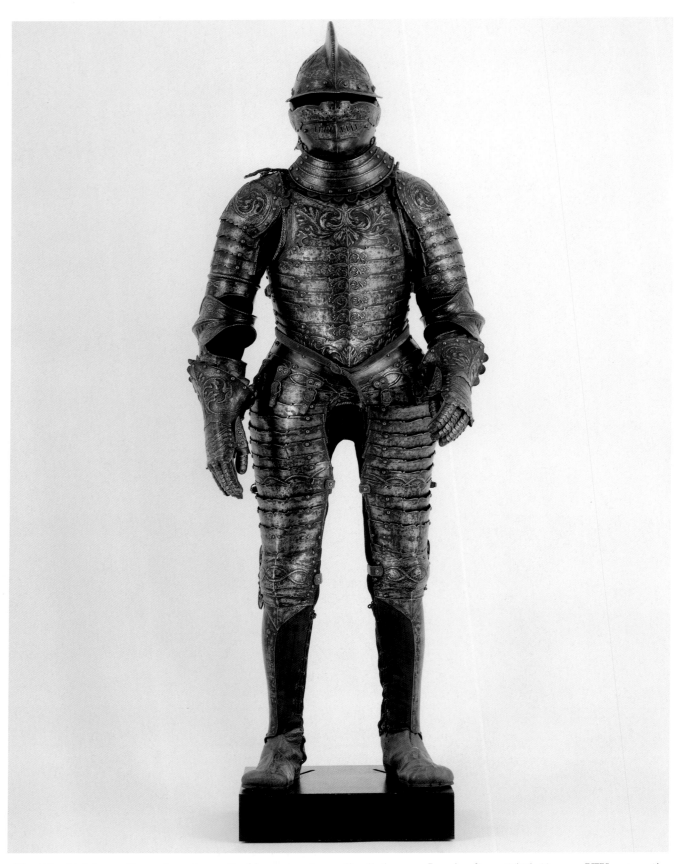

Tav. 12 – L'*Anima* nella versione da cavallo (Armatura da cavallo alla leggera, Lombardia, c. 1545-60 e sec. XIX, cat. n. 9)

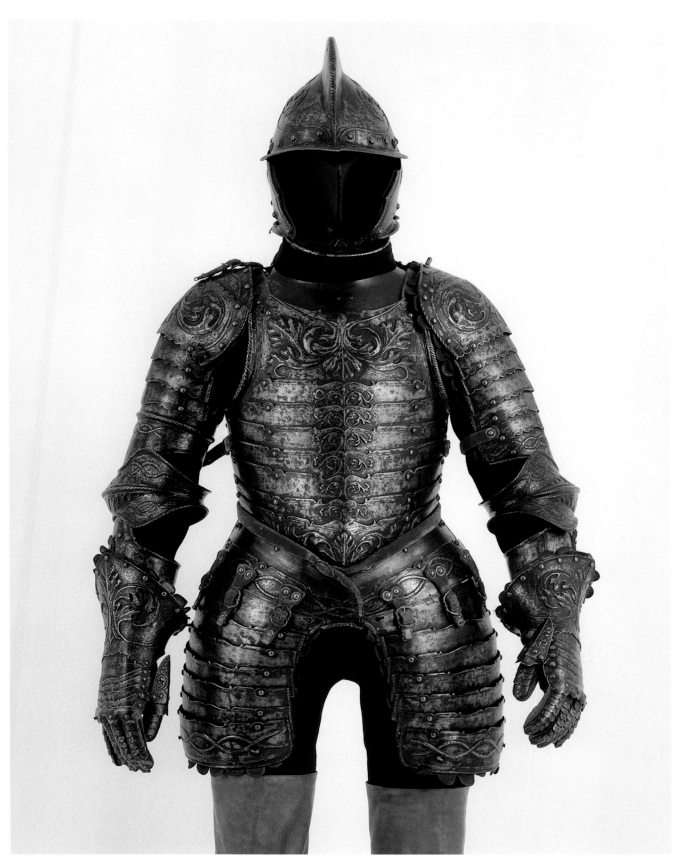

Tav. 13 – L'*Anima* nella versione da piede (Armatura da cavallo alla leggera, Lombardia, c. 1545-60 e sec. XIX, cat. n. 9)

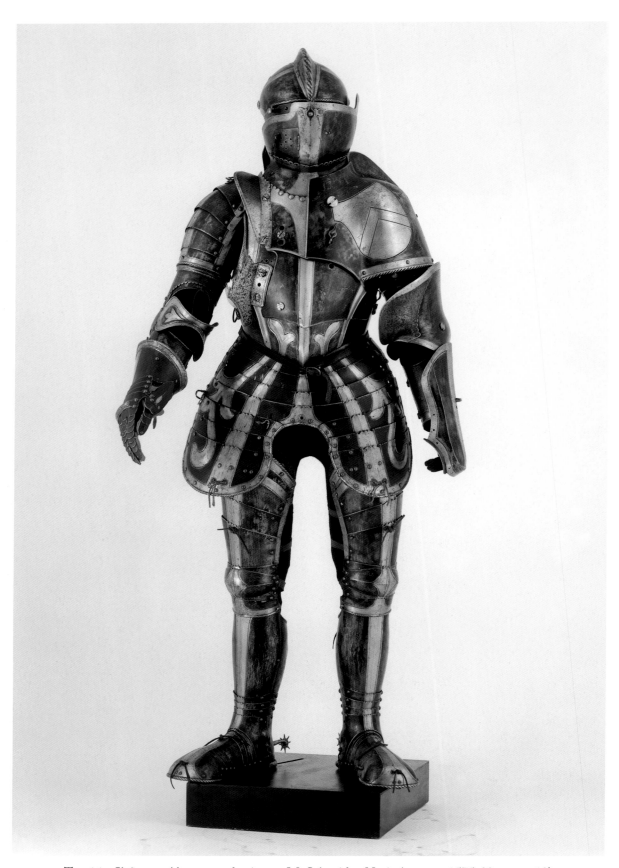

Tav. 14 – Il *Sassone* (Armatura da giostra, M. Schneider, Norimberga, c. 1575-80, cat. n. 10)

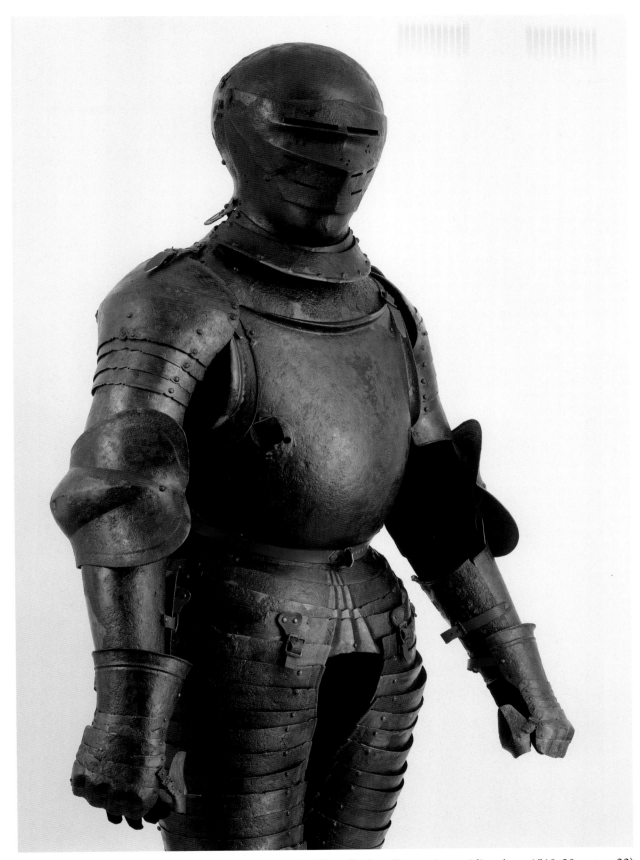

Tav. 15 – Il corsaletto funebre di Giovanni dalle Bande Nere (Italia e Germania meridionale, c. 1510-20, cat. n. 22)

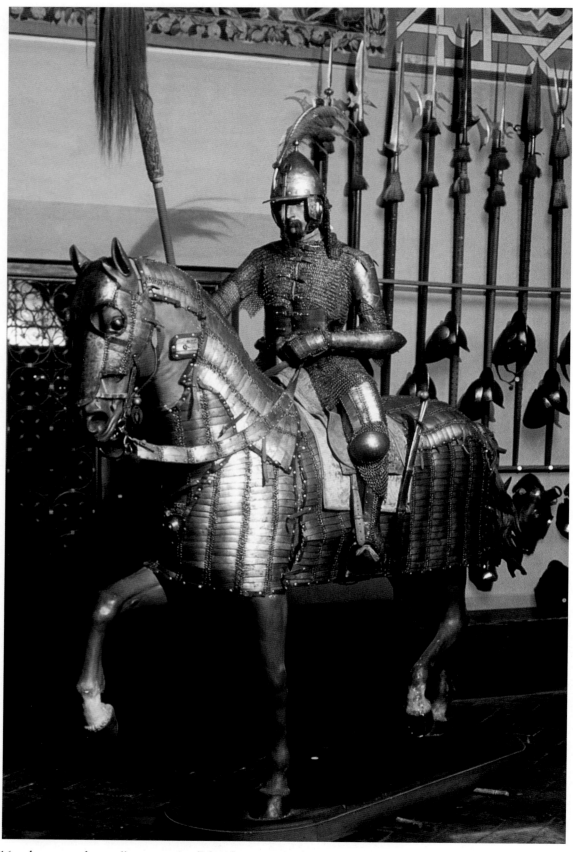

Tav. 16 – Armatura da cavallo composita (Manifattura mamelucca e ottomana, fine XV - primo XVI sec., cat. n. 13)

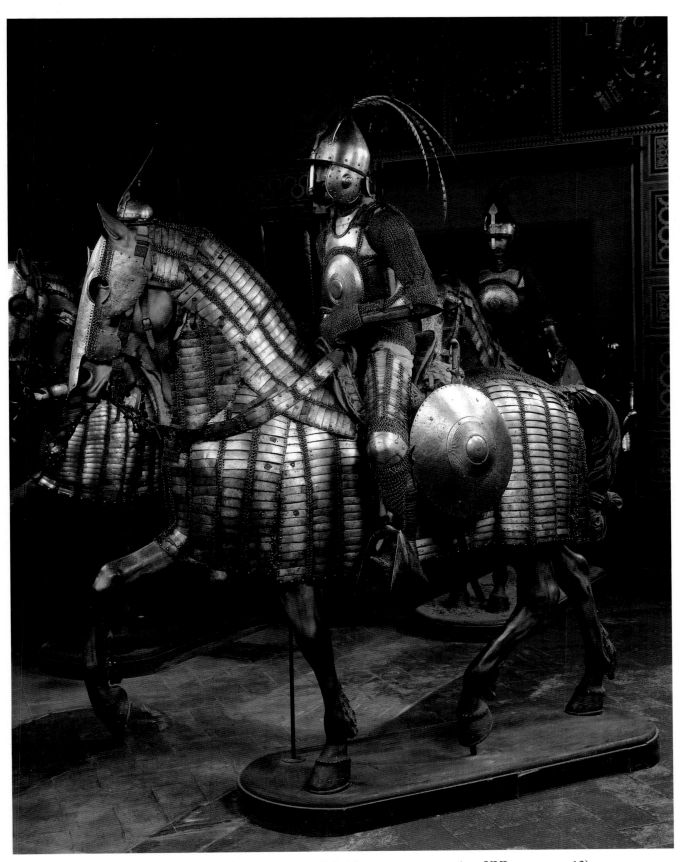

Tav. 17 – Armatura da cavallo composita (Manifattura ottomana, primo XVI sec., cat. n. 12)

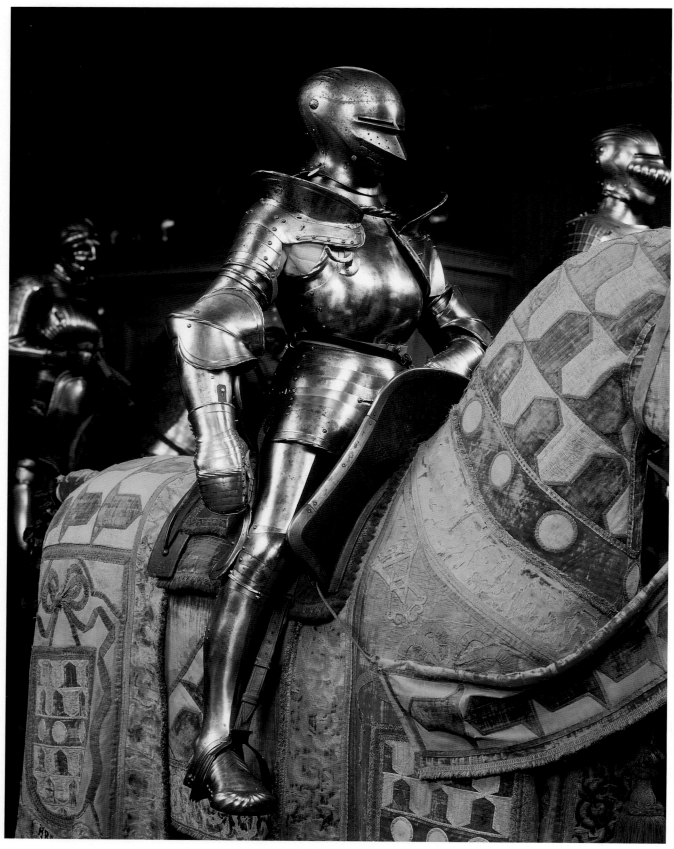

Tav. 18 – Il *Gendarme* (cat. n. 1)

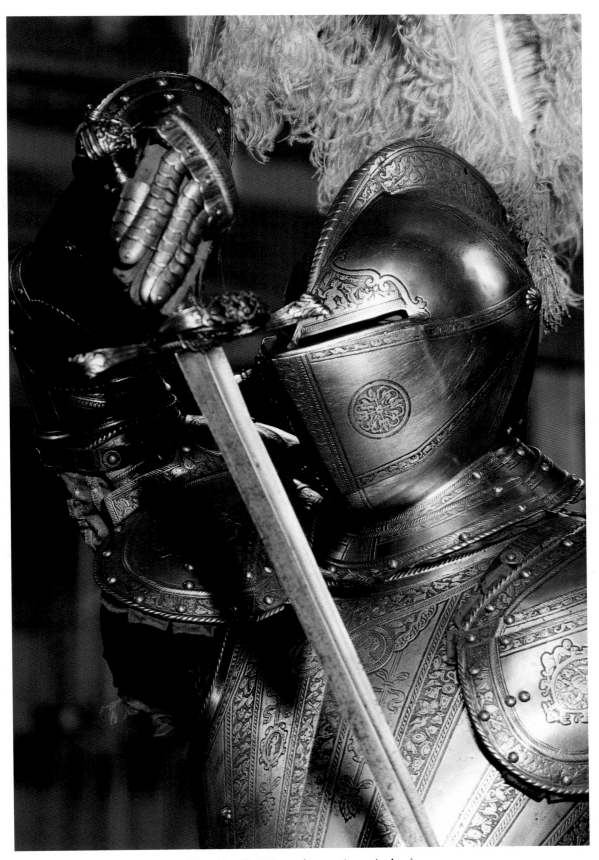

Tav. 19 – Il *Filiberto* (cat. n. 6, particolare)

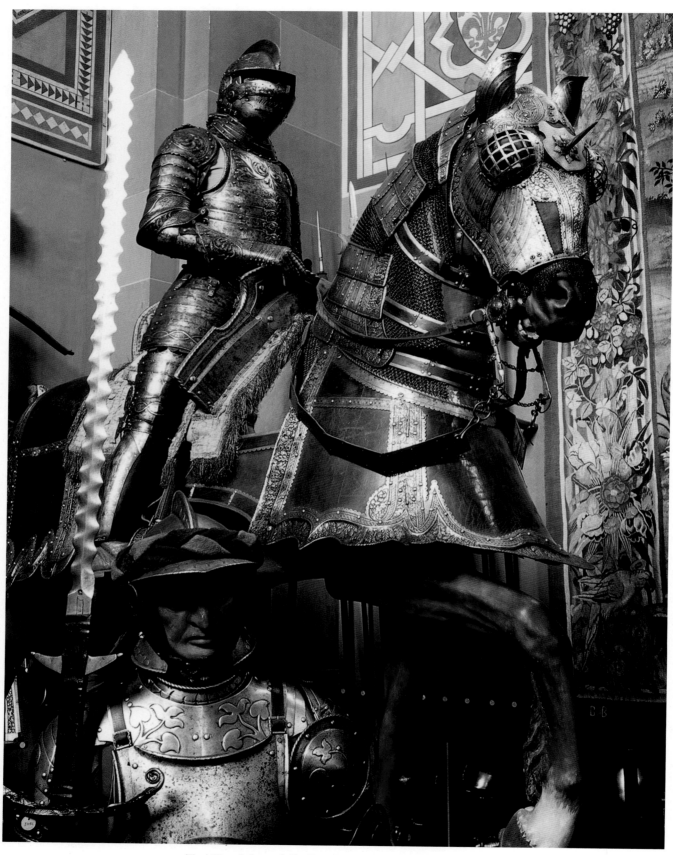

Tav. 20 – Salone della Cavalcata, lato nord (particolare)

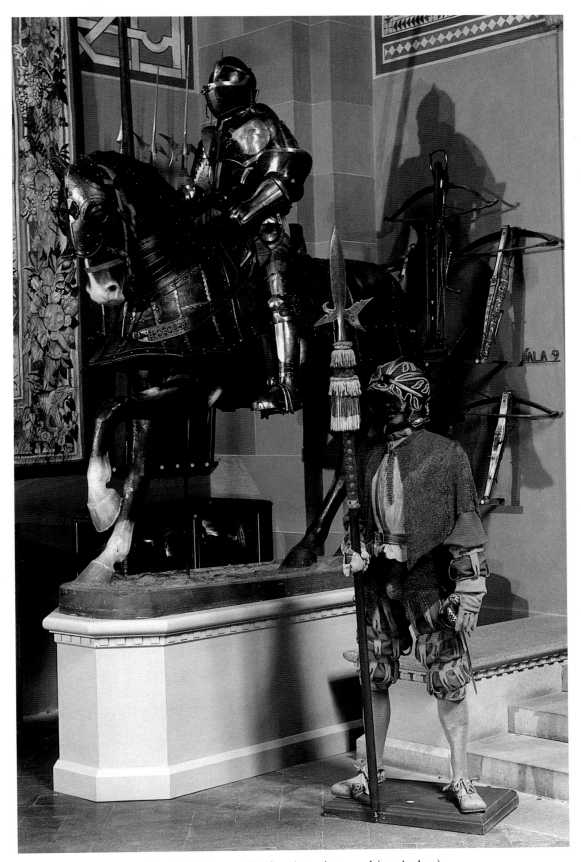

Tav. 21 – Salone della Cavalcata, lato nord (particolare)

Tav. 22 – Lanzichenecco armato di alabarda
(Corsaletto da piede composito, Germania meridionale, terzo quarto del XVI sec., cat. n. 18)

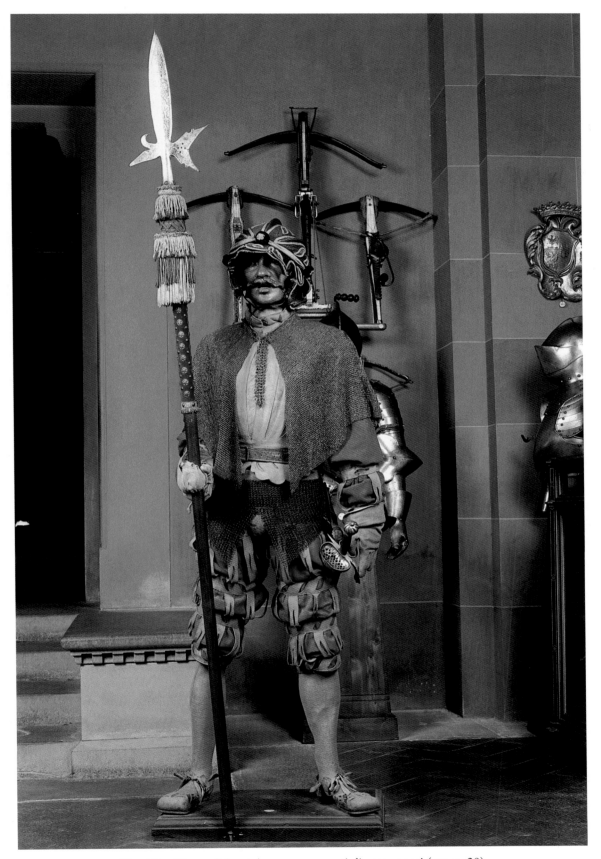

Tav. 23 – Figura di lanzichenecco con resti di armamenti (cat. n. 20)

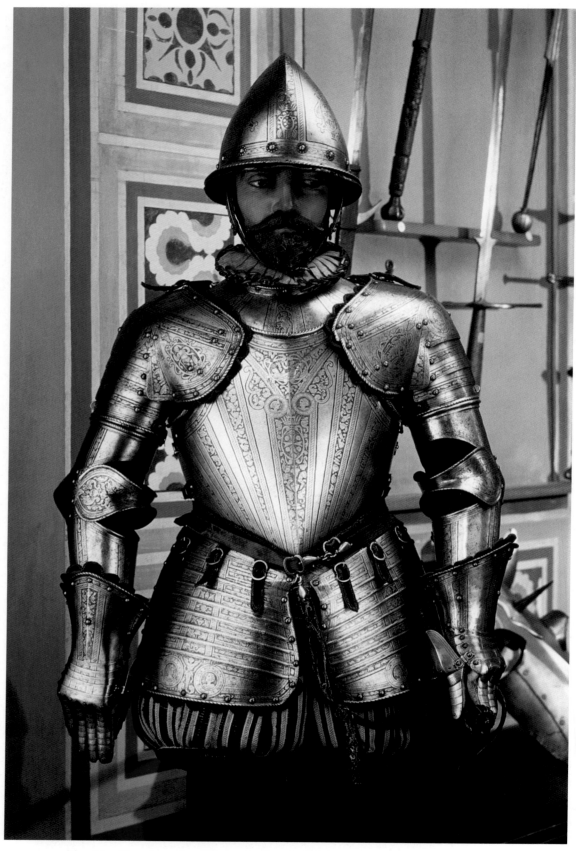

Tav. 24 – Corsaletto da piede per la Guardia Medicea (Milano, c. 1574, cat. n. 15)

Tav. 25 – La sella della seconda *Cannellata* (Norimberga, c. 1535, cat. n. 4)

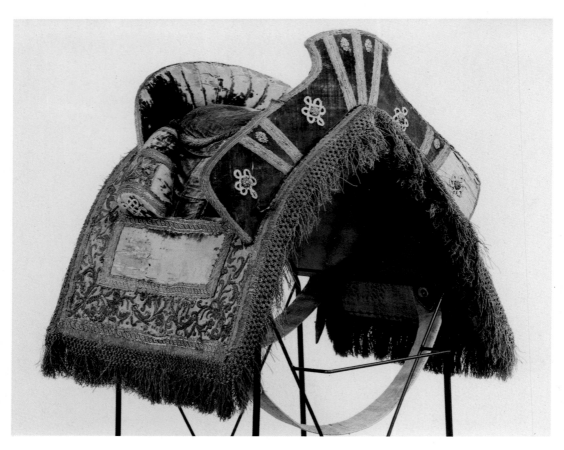

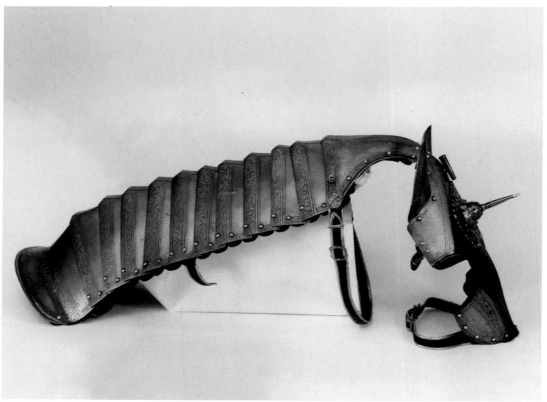

Tav. 26 – Sella, testiera e criniera della barda del *Guadagni* (XVI sec., cat. n. 5)

Schede

1.
Armatura da uomo d'arme
Germania meridionale, c.1510

(tav. 4 p. 44 e tav. 18 p. 58)

Elmetto alla tedesca con visiera sana; goletta; petto con resta alla tedesca e falda a scarselle; schiena con batticulo; spallacci da uomo d'arme; bracciali; manopole a mittene; arnesi; schiniere sane con scarpe a pie' d'orso; g. 20.496.
Inv. 3483 e 3919.

Nel sistema descrittivo cinquecentesco l'armatura *da uomo d'arme* era la più protettiva; si distingueva per l'elmetto che in Germania aveva agli inizi la visiera *sana* (di un pezzo solo con aperture per la vista e la respirazione) per la presenza di *guardagoletta* (lame salienti dagli spallacci a riparo del collo) e per la compattezza degli *arnesi* (le difese della coscia e del ginocchio) che avevano il cosciale sodo – o come qui con le sole lame di lunetta – o poco articolato. Qui i guardagoletta sono fissati allo spallaccio mediante chiodi da voltare. Gli spallacci delle armature da uomo d'arme e di quelle *da cavallo* che le seguivano in protettività, erano sempre asimmetrici per consentire a destra il miglior maneggio della lancia; l'ala corrispondente era quindi scavata mentre la sinistra restava ampia. La *resta* (un breve braccio sporgente sul petto a destra per appoggiarvi la lancia) era *alla tedesca* quando aveva il braccio concavo e *all'italiana* se questo era diritto. Le schiniere *sane* terminavano con la scarpa.
Questa armatura liscia si caratterizza per le forme bombate del petto, tipiche del tempo; esso è tronco in basso dove si articola una lama di vita, come alla schiena, e vi è molto scavato lateralmente secondo una soluzione soprattutto tedesca comparsa nel primo Cinquecento e poi durata oltralpe fino agli anni Trenta. Un tempo era stata applicata al petto una *panziera* (piastra sagomata saliente dalla vita e appuntata verso lo sterno) non appartenente e inappropriata, per dare all'armatura una impronta italianizzante. Essa era già stata separata per la stesura del *Catalogo 1975*, ma poi rimessa; ora è stata di nuovo staccata. *Falda a scarselle* è quella dove queste sono direttamente fissate mediante ribattini, senza coietti affibbiati; qui la scarsella destra ha una cerniera e un aggancio per poterla aprire facilitando la montata in sella, ma si tratta di un artificio collezionistico. Le gambiere hanno arnesi rifatti e le schiniere con scarpe originali ma accompagnate. Si è potuto notare che l'armatura, la quale doveva essere stata fortemente attaccata dalle ossidazioni ha subito nel secolo scorso un drastico intervento di ripulitura che ha ridotto la consistenza di varie piastre.
Fino a una dozzina di anni fa questa figura si completava con una *borgognotta* (copricapo con tesa, gronda e guanciali, che lascia scoperto il volto) non sua e completamente composta, con parti nemmeno sincrone. Essa inoltre non era pertinente a un'armatura da uomo d'arme, che ebbe sempre un elmetto per copricapo; ora è stata sostituita con questo elmetto alla tedesca fabbricato a Innsbruck sincrono all'armatura. Nel sottile gioco stibbertiano questa figura voleva probabilmente evocare il condottiere Bartolomeo Colleoni, del cui monumento veneziano riprende anche la posa; in Armeria il suo vecchio appellativo corrente è sempre stato *il Gendarme*. L'elmetto attuale è a sua volta tratto da un'armatura del tutto composita, ora nella sala della Cavalcata, che Lensi riteneva rappresentasse Gastone di Foix (perché la testa gli ricordava quella del Bambaia allo Sforzesco di Milano).
L'armatura è accompagnata dalla spada 3484 – tedesca meridionale, databile intorno al 1580 – e dai fornimenti da cavallo 3486. Aveva anche la mazza 3485, ormai separata da decenni. La parte originale della testiera è un lavoro tedesco degli inizi del Cinquecento; il morso a filetto con insoliti traversini corti e a farfalla è databile al tardo XV secolo. La sella tedesca ha le palette d'appoggio con sbarre di sostegno, secondo un modello un poco più antico dell'insieme; le staffe degli inizi del Cinquecento sono sgusciate. La gualdrappa col motto "ardua peto" è un lavoro di G. Cavalensi del 1878.

1910, Buttin, p. 6, f. a p. 1; 1918, Lensi, II, pp. 560-561, t. 147; 1920, Laking, III, p. 246, f. 1032; 1938, Rossi, p. 149; 1967, Martin, p. 213, f. 180; 1975, Boccia, pp. 44 e 51, n. 3, t. 4; p. 111, n. 273, t. 263.
L.G.B.

2.
Armatura già da uomo d'arme
Konrad Treytz il Giovane
Innsbruck, c. 1520

(tav. 5 p. 45)

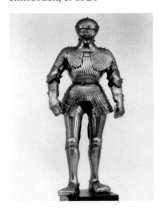

Elmetto da incastro con visiera sana; goletta; petto con resta alla tedesca e falda a scarselle; schiena con batticulo; bracciali interi alla tedesca, manopole a mittene; arnesi; schiniere sane con scarpe a piè d'orso. Sulle alette dei ginocchielli la marca di un trifoglio entro scudetto; g. 24.084.
Inv. 3465.

L'elmetto è qui *da incastro* (con un canale girevole sul cordone che forma lo scollo della goletta, in modo da non lasciare varchi verso il collo) ed ha una visiera di forma particolare: è prominente nella sua parte inferiore secondo un tipo prettamente tedesco meridionale che nel cattivo gergo antiquario è detto 'a muso di scimmia'. Esso era alternativo rispetto a quello con visiera sana liscia e poco convessa, o a quello con visiera sana *a mantice* (avente una serie di crespe traverse che ricordano le pliche di un soffietto). Aveva i guardagoletta, per i quali restano solo i chiodi da voltare di fissaggio sui due spallacci. Lo spallaccio destro e la cubitiera e la manopola sinistra mostrano perni a molla per applicarvi pezzi di rinforzo. Senza i guardagoletta l'armatura prende le forme di quella *da cavallo*, che seguiva immediatamente, per completezza, quella da uomo d'arme. Essa poteva essere più o meno alleggerita, specie adottando un copricapo meno protettivo (come una borgognotta con buffa) spallacci più piccoli e simmetrici, arnesi di molte lame e schiniere non completate dalla scarpa. I bracciali *alla tedesca* avevano la cubitiera trattenuta al bracciale mediante coietti interni e non dalle usuali lamelle ribadite.
Questa armatura è completamente lavorata a cannellini separati da tratti lisci. Il trattamento delle superfici mediante corrugazioni

67

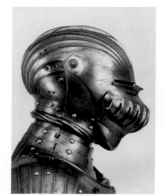

e spigolature, o come questo, fu tipico delle armature tedesche già a partire dagli ultimi anni Venti del Quattrocento. Si possono citare le figure di Peter von Stettenberg, † 1428, nell'Abbazia di Braubach e del duca Ulrich von Teck nella Stadtkirche di Mindelheim, del 1428-1432. Armature lavorate così furono però egemoni soprattutto negli anni Ottanta nel modulo tedesco cosiddetto 'tardogotico'; l'esempio più famoso ne è l'armatura da uomo d'arme fatta ad Augsburg intorno al 1485 da Lorenz Helmschmid per l'arciduca Sigismondo d'Austria e conservata a Vienna, Hofjagd- und Rüstkammer A 62. Questa tipologia è nota nel gergo antiquario come 'massimiliana' perché, ebbe il massimo favore durante il regno di Massimiliano I d'Asburgo (1459, re dei Romani 1486, Imperatore 1493, † 1519). La produzione di queste armature fu propria soprattutto di Innsbruck, Augsburg e Norimberga perdurando fin verso il 1530 anche nelle forme messe alla moda col grande scollo tagliato diritto, come su questo esemplare. In Italia spigolature e nervature comparvero negli anni Ottanta su chiaro influsso tedesco, iniziando da Brescia. L'esempio più famoso, databile circa al 1485-1490, è il busto conservato a Vienna, A 183, sul quale accanto alle corrugazioni compaiono anche le prime liste incise all'acquaforte con girali e dorature che ci siano pervenute. Konrad Treytz il Giovane, discendente di una grande famiglia di armaioli (forse milanese germanizzatasi in Tirolo, i da Trezzo) fu maestro a Mühlau. Documentato dal 1498 al 1536, lavorò per la corte imperiale e anche per Trento.

Una fotografia di Stibbert, che vi dimostra poco più di una ventina d'anni, lo ritrae in questa armatura che quindi era già sua intorno al 1860, e il cui nome in Armeria è sempre stato *la Massimiliana*. Essa si completa con la spadona 'da una mano e mezzo' 3466 – probabilmente sassone e databile circa al 1570 – e i fornimenti da cavallo 3468 (ebbe anche la lancia 3467, più tardi spostata all'armatura cannellata 3487). Il frontale sguscito è più vecchio della bella criniera tedesca, databile intorno al 1540, con bordure incise a fogliami di grande eleganza. Il morso è nelle consuete forme del XVI secolo; la musoliera a giorno con l'aquila bicipite, draghi e sirene alate e fogliate è un lavoro tedesco del 1560 cir-

ca; le redini sono del tempo mentre la groppiera di elementi corazzati, sbalzata a fogliami e mascheroni, è un lavoro di L. Corsini del 1865; vi è sovrapposto uno scudo partito d'Austria e Borgogna Antica in onore all'aquila bicipite spiegata e coronata dell'impero; un lavoro che ricorda da vicino i fiancali della barda di Vienna A 69, fatta ad Augsburg nel 1477 da Lorenz Helmschmid per l'imperatore Federico III. Nel 1894 E. Diddi fece la gualdrappa e aggiustò la sella aggiungendovi lo stemma sull'arcione anteriore.

1910, Buttin, p. 6, f. a p. 5; 1918, Lensi, II, pp. 549-551, tt. 139 e 162; 1938, Rossi, p. 146; 1954, Thomas - Gamber, p. 73, n. 92; p. 104, n. 23; 1975, Boccia, pp. 44, 47, 52-53, n. 6, t. 11; pp. 100 e 111, n. 272, t. 255; 1976, Boccia, p. 263.

L.G.B.

3. (tav. 6 p. 46)
Armatura da cavallo
Germania meridionale, c. 1510-1515

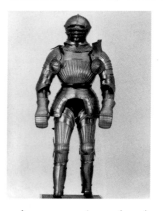

Elmetto alla tedesca con visiera sana a mantice; petto con resta alla tedesca e falda a scarselle; schiena con batticulo; spallacci asimmetrici con guardagoletta al sinistro e rotellini; bracciali; manopole a mittene; arnesi; schiniere aperte e mozze; g. 20.818.
Inv. 3487.

L'elmetto reca imperniata a destra una forcella d'appoggio per la visiera quando si voglia tenere sollevata per prendere aria; il margine inferiore destro della visiera è seghettato per assicurare bene la regolazione dell'apertura fissandovi a scelta l'asticciola. Il petto è bombato con scollo poco concavo, messo come il resto a sgusci e cannellini salvo per una fascia lasciata liscia al sommo; la lama di vita è incavata all'estremità secondo un uso soprattutto tedesco del tempo. La fascia liscia è anch'essa inizialmente una particolarità soprattutto tedesca, che gli italiani – in particolare a Milano – utilizzarono per incidervi all'acquaforte per lo più una terna sacra (in genere la Vergine con il Bimbo tra S. Sebastiano e S. Barbara, protettori della gente d'arme) talora con invocazioni alla divinità o citazioni evangeliche. La struttura tripartita della schiena risale alle armature italiane degli inizi del Quattrocento, ma nella penisola ebbe vita breve. Essa ricomparve invece nella Germania meridionale nel primo Cinquecento specie ad Innsbruck, e rimase a lungo in uso – ma subordinatamente – accanto all'ordinaria schiena di una sola grande piastra. L'alto guardagoletta ora ribadito sullo spallaccio sinistro, non suo, è stato ritagliato da uno più tardo. I *rotellini da bracciale*, furono largamente usati oltralpe, specie in area tedesca, per gli spallacci simmetrici propri dell'armatura da cavallo *alla leggera*, privi o quasi privi dell'ala anteriore, o per gli ancora più ridotti 'spalletti', senza ali né dinanzi né dietro. Gli arnesi hanno l'ultima lama del ginocchiello più alta a formate *stincaletti* – piastre destinate a garantire meglio la difesa dello stacco tra arnese e schiniera, calanti dal primo sulla seconda – tardi discendenti di quelli quattrocenteschi. Le schiniere italiane, databili circa al 1560, sono *aperte*; hanno cioè una tipica struttura che lascia libera la parte interna della gamba per sentire meglio la cavalcatura (la piastra maggiore protegge bene lo stinco, e articola un piastra più stretta modellata a coprire solo l'esterno del polpaccio). Sono ovviamente *mozze*, vale a dire tronche al malleolo; erano proprie delle armature alla leggera secondo una preferenza italiana e spagnola. All'interno del rotellino restano tracce di un'etichetta stampata … ARTI DECORATIVE ITALIANE e "Trasporti Intern.li - Roma" nonché, iscritta a penna "… Firenze… pezzi 12… 143 … 23"; per una mostra degli anni Venti o Trenta. L'armatura si completa con la lancia 3467 (già posta alla armatura Treytz 3465) e i fornimenti da cavallo 3488. La testiera da torneo coi paraocchi a grata è un lavoro tedesco degli inizi del XVI secolo; il filetto coi traversini palmati ha le redini armate di placche moderne. La bella sella proveniente dalla Collezione Meyrick, un lavoro tedesco meridionale databile agli anni Trenta del Cinquecento, fu acquistata tramite l'antiquario Pratt nel 1874 all'asta londinese di quella prestigiosa raccolta, lotto 389; regge ora staffe sguscie, del tempo. Criniera e coderone sono moderni. Nel 1918, al posto della lancia aveva il martello d'arme 3540 che nella mostra del 1938 fu passato per breve tempo all'armatura 3941.

1918, Lensi, II, pp. 561, t. 150; 1938, Rossi, p. 149; 1925, Cripps - Day, p. LX, n. 2; 1976, Boccia, p. 264.

L.G.B.

4. (tav. 7 p. 47)
Armatura da cavallo
Germania meridionale, c. 1510-1515

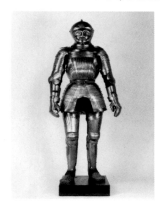

Elmetto da uomo d'arme con visiera a maschera; goletta da incastro; petto con resta alla tedesca e lama di vita con falda a scarselle; schiena con batticulo; bracciali interi a spalletto; manopole a mittene; arnesi; schiniere aperte e mozze; g. 18.764.
Inv. 2887, 2241 + 191.

La goletta *da incastro* (col cordone di scollo sul quale doveva girare un elmetto appropriato) non è sua; il padiglione anteriore le è stato rimesso in passato. L'elmetto che completava questa armatura al tempo del *Catalogo 1918*, con un trattamento delle superfici diverso dal resto non le apparteneva. Esso è stato scambiato una dozzina di anni fa con un altro analogo ma più affine, marcato sulla gronda col punzone di Augsburg (la famosa 'pigna') e completato su riconoscimento di M. Scalini, con la visiera che esso già aveva al tempo di Stibbert poi staccata da A. Lensi. Questa visiera robustamente sbalzata a mascherone si apparenta con quelle del folclore specie tirolese (e ladino) ancora indossate di carnevale. Gli esempi più famosi sono l'elmetto a maschera umana con finte corna di ariete ora alla Torre di Londra, Royal Armouries IV.22 (quanto resta dell'armatura fatta nel 1511-1514 da Conrad Seusenhofer di Innsbruck, donata dall'Imperatore Massimiliano I a Enrico VIII) e quello in rostro di drago alato sull'armatura *da campo chiuso* (gioco guerresco a due entro un breve steccato, combattuto a piedi con armi da guerra) lavorata a Brunswick intorno al 1526 per il margravio Alberto di Brandenburgo primo duca di Prussia, ora a Vienna A 78. La nostra maschera è meno impegnativa ma è lo stesso di grande interesse; non si riferisce però agli 'ussari alati' di Giovanni Sobieski come recita il *Catalogo 1918*. Le lame di vita sono fortemente incavate alle estremità come nelle armature sin qui incontrate. La resta ha la particolarità di essere girevole verso il petto per traverso, e non all'insù come di norma. I bracciali sono *interi*, facendo tutt'uno con la protezione di spalla che qui non è il solito spallaccio ampio, né uno senza ala anteriore, ma uno *spalletto* stretto che copre bene solo la parte esterna dell'articolazione e dell'omero. La terza lama di ciascuno mostra incroci decorativi sbassati e accostati che interrompono le cannellature e gli sgusci delle altre lame e che coprono tutta l'armatura. Le schiniere italiane e assai più tarde, hanno avuto una storia diversa; mostrano le tracce di una loro differente alterazione superficiale. L'armatura si completa con la spada 3494 databile circa al 1630 e i fornimenti da cavallo 3493. La testiera coi margini lavorati a fogliami, italiana e databile alla fine del XVI secolo, proviene dalla Collezione Meyrick, acquisita tramite l'antiquario Pratt nell'asta londinese del 1874, lotto 402; anche il morso borchiato è degli stessi anni. La splendida sella col seggio a paletta ha il primo arcione di tre e il secondo di quattro pezzi. Fu acquistata nel 1896 a Parigi dal grande antiquario Bachereau – "selle maximilienne complete" – pagandola ben 2000 franchi! È un lavoro di Falentin Siebenbürger di Norinberga, databile circa al 1535. Mostra bordure con fogliami fioriti e bottonati, volatili e grottesche dove spicca otto volte un profilo fogliato e barbuto; il tutto polito contro il fondo granito e dorato. Lo Stibbert conserva la scarsella sinistra 2250 e l'arnese sinistro 2583 dell'armatura cui apparteneva la sella; l'arnese mostra la marca dell'armaiolo - SCUDETTO: FS ACCOSTATE AL CIMIERO (GIGLIO) DI UN ELMO - accanto al PUNZONE DI NORIMBERGA (scudetto partito: 1° AQUILA USCENTE, 2° BANDATO). Siebenbürger

era nato intorno al 1510; maestro nel 1531 lavorò per grandi personaggi e per l'imperatore Carlo V; morì nel 1564. La pettiera a grandi fogliami e gli altri pezzi della barda furono fatti probabilmente dal milanese G. Guidi nel 1881 per 200 lire; la gualdrappa, lavorata da G. Cavalensi nello stesso anno ne costò 100.

1917, Lensi, I, pp. 45 e 376, t. 22; 1918, Lensi, II, pp. 472-473, p. 562; 1925, Cripps - Day, p. LX, n. 2; 1938, Rossi, p. 149; 1975, Boccia, pp. 51-52, n. 4, t. 5; 1976, Boccia, p. 264.

L.G.B.

5. (tav. 8 p. 48)
Armatura da cavallo
Brescia, c. 1560

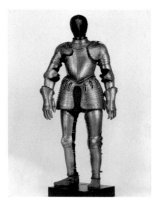

Goletta; petto da cavallo con lama di falda e scarselle; schiena; spallacci asimmetrici; bracciali; manopole; arnesi; schiniere aperte e mozze; g. 20.456.
Inv. 3472.

Il petto pesantissimo (g. 6232) ha ingannato l'estensore del *Catalogo 1918* che lo ha descritto doppiato da un sovrappetto inesistente; le forme del suo imbusto costolato ne indicano la cronologia (oltre la quale liste così larghe non sarebbero state più di moda). Gli spallacci recano a destra un chiodo da voltare per un rinforzo, e a sinistra una madrevite per una buffa da torneo. I tortiglioni su petto e schiena sono particolarmente robusti e di grande eleganza. L'armatura è decorata da liste incise all'acquaforte: un modulo comparso in Italia agli inizi del Cinquecento e subito largamente usato. Esse si disponevano tanto sulle superfici arrotondate dei modelli lisci quanto sul fondo dei listelli ribassati o degli sgusci che ornavano gli esemplari lavorati. Se ne potevano trarre decori complessi, col diverso trattamento di liste alterne. Le soluzioni più semplici avevano i fondi asimmetrici; quelle più raffinate mostravano contrasti tra fondo e decori dove l'oro il nero e il polito si combinavano in vari modi. Le liste coesisterono sempre con altri moduli (ad esempio con quello a superfici completamente decorate; più tardi furono impiegate anche sulle armature sbalzate, ovviamente lavorandole in risalto). Questa armatura, senza copricapo, proviene dalla famiglia dei marchesi Guadagni di Firenze; Stibbert la acquistò nel 1864, per 4500 franchi, dall'amico e compatriota G. V. Spence, un esponente molto in vista della colonia anglo-fiorentina. È un insieme composto, cui non appartengono la goletta, con la decorazione rifatta, i bracciali e le manopole le cui dita sono di un antico restauro. Le differenze si notano solo per le diverse filettature che chiudono le liste e la minore qualità delle incisioni sui pezzi integrati; che sono senz'altro antichi e potrebbero avere accompagnato il resto già al suo tempo. Le superfici del gruppo principale sono incise all'acquaforte a larghe liste con candelabri di grottesche e intrecci di animali fantastici drappi e bucrani tra radi fogliami, nel gusto alla francese della metà del secolo, che spiccano politi e ben rilevati contro il fondo granito e dorato; esse sono racchiuse da coppie di filetti rilevati. Le liste su petto e schiena sono tre molto larghe; i listelli di scollo ripetono i moduli decorativi principali mentre quelli ascellari sono a grottesche più semplici e minute. Al centro dello scollo stanno sul davanti un armamento all'eroica e sul dietro un'arpia; spartiti modanati si interpongono tra il sommo della lista mediana e lo scollo assieme a coppie di medaglioni con

cavalieri che si fronteggiano con spade e clave; altre coppie di medaglioni con entrovi busti ornano le spalle e le scarselle. La decorazione sulle gambiere segue quella delle liste. Anche le incisioni sui pezzi dell'altro gruppo sono a grottesche e piccoli trofei politi contro fondi graniti e dorati, ma le loro chiusure differiscono. La presenza dei medaglioni è una particolarità lombarda, soprattutto bresciana, comparsa colà intorno alla metà del secolo.

Inizialmente la figura non aveva copricapo, ma al tempo del *Catalogo 1918* le fu apposto un elmetto da cavallo poi nuovamente toltole (2825); lo stesso accade per una buffa di spallaccio citata nella relativa scheda ma non presente sulla fotografia di accompagnamento (2649, con tracce di doratura sulle liste). Si completa con la mazza 3473, la spada italiana 3474 databile intorno al 1570, e i fornimenti da cavallo 3475. Il morso riccamente smaltato viene probabilmente dalla Transilvania ed è databile circa al 1620. La testiera e il collo della barda appartengono all'armatura (i sottogola sono però un'aggiunta moderna) mentre la pettiera fu fatta fare probabilmente al milanese Gaetano Guidi nel 1880. La sella proviene da casa Trivulzio e fu acquistata nel 1873 tramite l'antiquario A. Reichmann; le staffe, sgusciate e cannellate, con fogliami a intaglio, sono un lavoro forse fiorentino databile intorno al 1630. Interventi sulla gualdrappa, con l'aggiunta degli stemmi, furono eseguiti da Iginia Fallani nel 1904. Il nome in Armeria di questa figura è sempre stato *il Guadagni*.

1910, Buttin, p. 6, f. a p. 7; 1918, Lensi, II, pp. 555-557, tt. 140-141 e 145; 1938, Rossi, pp. 148-149; 1975, Boccia, pp. 57-58, n. 17, t. 21; p. 97, n. 236, t. 232; pp. 100 e 110-111, n. 270, t. 252, a; p. 160, n. 563, t. 421, c

L.G.B.

6. (tav. 9 p. 49 e tav. 19 p. 59)

Armatura da cavallo
Lombardia, c. 1565-1570

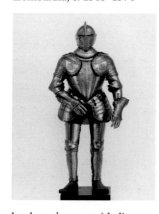

Elmetto da cavallo; goletta; petto da cavallo con lama di falda e scarselle; schiena; spallacci asimmetrici; bracciali; manopole; arnesi; schiniere aperte e mozze; g. 19.980.
Inv. 3469.

Anche la decorazione di questa armatura è a liste, che però mostrano un modulo diverso da quello dell'armatura Guadagni che le sta accanto. Mentre sull'altra i decori politi influenzati dal gusto francese ornano liste larghe e dorate, qui le liste sono annerite e strette, con piccoli trofei anche molto schematizzati; inoltre il loro numero è di sette. Il petto a imbusto più snello e le scarselle stondate indicano una datazione posteriore, seppure solo di qualche anno, rispetto all'altro insieme. Il sistema delle liste nere messe a trofei, cosiddetto 'alla pisana' nell'errato gergo antiquario, fu una delle più caratteristiche invenzioni della decorazione italiana cinquecentesca di armature e corsaletti. Svelta e rude, senza necessità di modelli disegnati espressamente, anzi molto ripetitiva nei suoi elementi espressivi, essa fu a lungo considerata dalla critica come un prodotto di second'ordine. Ciò però contrasta con le testimonianze dirette o iconografiche di grandi personaggi che le indossarono o vi si fecero ritrarre, ed è semmai da considerare questo tipo di armamento come una risposta dura e militaresca a quello estremamente elaborato e ricco, specialmente se sbalzato agemminato inciso e colorato, troppo cortigiano e

d'apparato. Naturalmente un personaggio poteva avere tante armature quante voleva, e variarne scelta e uso a seconda delle circostanze. Questa armatura è composita. Il gruppo principale è costituito da petto, schiena, spallacci, bracciali e manopola sinistra; un secondo da elmetto, scarselle e gambiere; la goletta e la manopola destra stanno da sé. La decorazione è consimile, ma quella del primo gruppo è incisa profondamente; la scarsella sinistra è stata ritoccata; la manopola destra ha il manichino aperto sul dietro e più appuntato; la lama di falda non è sua. L'elmetto *da cavallo* era quello senza incastro, con collo protetto da lame di guardacollo e di gronda; era più comodo dell'altro, e più agibile, ma lasciava un varco che la goletta sottostante non poteva sempre proteggere in pieno; qui reca a destra la forchetta di sostegno per la visiera sollevata (e questa non è *sana* ma *mozza*, vale a dire composta di *vista* in alto e di *ventaglia* in basso; la soluzione usuale che non si specifica descrittivamente). La consueta decorazione incisa a liste e medaglioni si completa sul busto con due nastri calati da annodature e recanti ciascuno un medaglione con la Fortuna dalla vela rigonfia; sulle ali degli spallacci cartelle mistilinee con armamenti all'eroica ed Ercole in due delle sue fatiche: le colonne e i buoi di Gerione. Gli spallacci sono quasi simmetrici, tanto da poter essere usati anche con un armamento da piede, ma sono da cavallo. I bracciali hanno al sommo la lunetta giratoria come quelli da torneo.

Cavallo e cavaliere sono disposti in Cavalcata come l'Emanuele Filiberto di C. Marocchetti in piazza S. Carlo a Torino, del 1838; e il nome d'Armeria per questo insieme è sempre stato *il Filiberto*. L'armatura si completa con la spada 3470 databile al 1560-1570 e i fornimenti da cavallo 3471. La testiera milanese è databile al 1560-1570; il morso con le borchie sbalzate, circa al 1620. La pettiera ricoperta di velluto granata con grandi fogliami e un mascherone rapportato è moderna, forse di G. Guidi. La sella è moderna, ma le staffe di bronzo dorato, a fogliami e grottesche, sono un lavoro italiano databile intorno al 1580. Il cavallo fatto dallo scultore torinese prof. G. Tamone nel 1864 è il più antico documentato in Archivio. Nel 1894 l'armaiolo Nencioni e il suo aiuto M. Villani ripulirono l'armatura, e ombreggiarono gli ornati della gualdrappa.

1910, Buttin, p. 6, f. a p. 5; 1918, Lensi, II, pp. 551-555, tt. 145 e 148; 1938, Rossi, p. 147; 1975, Boccia, pp. 45 e 57, n. 16, t. 22; pp. 100 e 110, n. 269, t. 254; 1976, Boccia, pp. 196, 241, 263.

L.G.B.

7. (tav. 10 p. 50)

Insieme da una guarnitura di armature
Pompeo della Cesa, Milano, c. 1585-1590

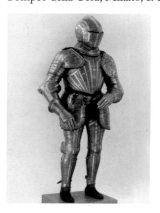

Zuccotto; goletta; petto da piede segnato POMPEO, con lama di falda e scarselle; schiena; spallacci asimmetrici; bracciali; manopole; arnesi; schiniere mozze; g. 18.140.
Inv. 3476 e 4905.

La guarnitura di armature era formata da alcuni insiemi di base e di molti pezzi aggiuntivi che si potevano variamente riunire a quelli per modificarne la funzione. La 'piccola' guarnitura aveva per lo più un'armatura da cavallo e un corsaletto da piede che si potevano trasformare in un'armatura per il torneo a cavallo o per la giostra e, rispettivamente, per il gioco della barriera. La 'grande' partiva da un'armatura da uomo d'arme che si

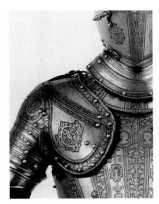

poteva trasformare in armature da cavallo o da cavallo alla leggera o da cavallo leggero, come in armature per la giostra e il torneo a cavallo; nonché, da un corsaletto da piede trasformabile per il gioco della barriera. Talora si ebbero anche grandi guarniture che comprendevano armature per il gioco del campo chiuso, che – come quelle per la giostra – potevano essere strutturate sia all'italiana che alla tedesca variando i pezzi a scambiare. Questo insieme proviene da una piccola guarnitura: lo zuccotto non è il suo, ma è dello stesso tipo e scuola; il petto senza resta è quello del corsaletto da piede e gli altri pezzi appartengono dall'armatura da cavallo; lo spallaccio sinistro ha il foro per fissare la buffa da torneo; i bracciali hanno la lunetta giratoria come quelli da torneo. A Milano, Museo Poldi Pezzoli 2592, si conserva il suo elmetto da cavallo. La guarnitura, originariamente appartenuta a Renato Borromeo († 1608), fratello del Cardinale Federigo e sposo di Ersilia Farnese, figlia naturale del duca Ottavio e sorellastra di Alessandro. Fu capitano di uomini d'arme, ambasciatore di Milano alla corte di Filippo III di Spagna e fece parte del Consiglio Segreto. Durante le Cinque Giornate di Milano del 1848 la guarnitura fu sequestrata dagli austriaci col resto delle armi di famiglia, andando poi dispersa.

Tutti i pezzi (salvo lo zuccotto ornato a liste adiacenti che alternano nodi e formelle con le virtù a trofei con grottesche) sono incisi a liste che coprono tutte le superfici e si dispongono in due sistemi: il primo a nodi anneriti e formelle che spiccano sui fondi graniti e dorati, l'altro con imprese e trofei su fondi anneriti; nell'uno le liste sono chiuse da listelli politi, nell'altro da filetti a corridietro. Vi spiccano più volte uno stemma fasciato attraversato da una banda (Borromeo di Milano: verde e rosso, banda d'argento) e un altro bandato (Vitaliani di Padova: vajo e verde) nonché Santa Giustina, protettrice dei Vitaliani e poi dei Borromeo dopo l'antica unione delle due schiatte. Inoltre compaiono più volte le imprese Borromeo dell'unicorno e degli anelli di diamante e quelle vitaliane del morso e del cammello accosciato recante sulla gobba una corona piumata. Sovente compare il motto HOMYLITAS passato dai Vitaliani ai Borromeo, scritto in lettere gotiche e coronato.

Lo scollo del petto reca la segnatura POMPEO, di Pompeo della Cesa, il più grande armaiolo operante a Milano nell'ultimo terzo del secolo. Fu senz'altro il creatore di nuove forme ispirate anche all'armatura milanese quattrocentesca, ma anche un eccellente incisore. Lavorò come armaiolo regio alla corte del Governatore di Milano, per Filippo II, per i duchi di Savoia e di Mantova, per Alessandro Farnese – il suo massimo protettore, cognato di Renato Borromeo – e per gli estensi, nonché, per altri grandi personaggi. Fu anche fornitore di armature fatte da altri e talora incise da lui o nella sua bottega; non disdegnò una produzione e un commercio più 'di massa', specialmente per armature e corsaletti decorati alla lombarda. L'insieme stibbertiano mostra un sistema decorativo a liste adiacenti separate da listelli politi (alternando quelle con nodi e formelle a figure ed emblemi con altre solo a trofei) che è presente su sette gruppi e con otto firme; ovviamente i particolari variano da gruppo a gruppo. Si completava con la mazza 3478 (sostituita da decenni con un semplice bastone di comando), la spada con lama milanese 3477 databile circa al 1600, e i fornimenti da cavallo 3479. Il frontale non suo, ma nei modi di Pompeo con intrecci di formelle mistilinee, è databile intorno al 1580-1590; il morso borchiato di bronzo, della fine del Cinquecento, ha redini con piastre a giorno incise dorate e lavorate a tortiglione ai contorni, che sono un notevole lavoro tedesco circa del 1530. La sella non sua, milanese, incisa a liste con nodi ad alamaro e foglie di cardo, è circa del 1570-1580; le staffe di bronzo dorato con grottesche e anfore sono un

lavoro italiano intorno al 1580; il coderone sbalzato in forme di drago inciso e dorato è tedesco, e può datare circa al 1540. Nel 1893 R. Berchielli ne rimontò una manopola, e nello stesso anno sua moglie Adelaide compose il collo di maglia "a cinque punte e smerli" per il cavallo dell'armatura *Massimiliana* (di Treytz) che ora è con questa. Nel 1894 Iginia Fallani intervenne nella gualdrappa. Il nome d'Armeria dell'insieme è sempre stato *il Borromeo*. Le foto qui presentate la mostrano con l'elmetto del Museo Poldi Pezzoli.

1843, Tettoni - Saladini, c. s. n.; 1881, Bertini, p. 65, n. 1; 1903, Gelli - Moretti, pp. 22-23, t. XVIII,b; 1905, *Catalogo*, p. 106, n. 1; 1910, Buttin, p. 6, f. a p. 7; 1918, Lensi, II, pp. 557-559, tt. 142 e 148-149; 1924, *Catalogo*, p. 103, n. 1; 1925, Cripps - Day, p. 270, b, d; 1938, Rossi, p. 148; p. 91, t. XXX; 1954, Marzoli, n. 156; 1958, Gamber, p. 109; 1958, Thomas - Gamber, p. 799, n. 12; p. 809; f. a p. 819; 1961, Aroldi, t. XLI, f. 162; 1962, Mann, v. I, p. 75; 1964, Ewald, pp. 99-103, ff. 1,2,5,6; 1964, Königer, pp. 104-105, ff. 1, 2; 1972, Boccia, p. 47, f. 52; 1975, Boccia, pp. 45 e 60-61, n. 23, t. 24; p. 98, n. 241, t. 226; p. 117, n. 298, t. 267; p. 159, n. 556, t. 422,a; 1976, Boccia, p. 263; 1979, Boccia, p. 156, ff. 181-183; 1980, Collura, p. 29, n. 36; 1981, Dondi, p. 166; 1982, Boccia, pp. 96-98; 1985, Boccia - Godoy, I, p. 87; 1988, Boccia, pp. 6-7.

L.G.B.

8. (tav. 11 p. 51)
Corsaletto da corazza e da piede
Francia, c. 1630

Elmetto da cavallo; goletta; petto con ginocchiali a crosta di gambero; schiena con batticulo; spallacci; bracciali; manopole; stivaloni; g. 18.808.
Inv: 3498.

Le 'corazze' erano la cavalleria pesante che operò da poco prima della metà del Cinquecento a quella del secolo successivo. Erano armate di pistoletti e di spada da cavallo (lunga, larga e pesante, col baricentro spostato in avanti per favorire fendenti e traversoni).

Scompaginavano le linee nemiche con la tecnica del *caracollo*: ogni riga avanzava al trotto e poi, al galoppo, scaricava i pistoletti e tornava dietro alla formazione per ricaricarli e ricominciare; poi caricavano alla spada. Mano a mano che le armi da fuoco si perfezionavano e le protezioni di acciaio servivano sempre meno (o si dovevano appesantire eccessivamente) si cominciarono a dismettere parti dell'armatura o del corsaletto. Nell'armatura si abbandonarono quasi subito le schiniere, proteggendovi solo fino al ginocchio con nuove difese che scendevano direttamente dalla vita, sostituendosi insieme scarselle e arnesi. Questi ginocchiali, detti a *crosta di gambero* per la loro struttura articolata a lame, restarono in uso fino alla scomparsa di tale cavalleria (che nel frattempo abbandonò anche la manopola destra).

Questo corsaletto da corazza ha il ginocchiale fatto da tre parti: tutto insieme è di sedici lame e forma anche il ginocchiello, ed è per usarlo a cavallo; se ne possono però eliminare le sei ultime lame formando così uno scarsellone di dieci lame usabile a piedi; o anche levare altre tre lame di questo tornando così ad una scarsella di sette lame, anche essa da piede. Va da sé che si potevano levare le manopole, o solo la destra; e al limite togliere la protezione del braccio (in tal caso si sarebbe almeno dovuta togliere anche la visiera per alleggerire il copricapo).

In Armeria questa figura era stata individuata da Lensi come il "cavaliere spagnolo", ma la particolare forma della cresta dell'elmetto, appuntata a controcurva, e il suo coppo in due metà saldate insieme, indicano piuttosto che si tratta di una *Corazza francese*. Il corsaletto mostra una bronzatura che per le iridescenze potrebbe attribuirsi al secolo scorso; potrebbe trattarsi di una rinfrescatura ma è possibile che l'insieme fosse in origine bianco. Poche sottili scanalature profilate ornano petto e schiena.

Si completa con la spada 3499 del primo Seicento, il pistoletto a ruota 3501 fatto ad Augsburg, la fiasca da acqua 3500 nelle forme di un pistoletto nella sua fonda i fornimenti, i fornimenti da cavallo 3502 e il budriere 2645. Il frontale, più vecchio di un paio di decenni, non è il suo; il morso con borchie di bronzo operate e dorate è di quegli stessi anni; le staffe di bronzo dorato messe a draghi e grottesche sono italiane, del tardo XVI secolo. Il reggicoda lavorato a reticelle non appartiene alla bella gualdrappa italiana ricamata del tardo Seicento. Il cavallo "fermo su quattro gambe" fu eseguito da G. Giovannetti nel 1890 per 400 lire.

1918, Lensi, II, pp. 563-564, t. 142; 1938, Rossi, p. 150; 1976, Boccia, p. 264.

L.G.B.

9. (tav. 12 p. 52 e tav. 13 p. 53)
Armatura da cavallo alla leggera
Lombardia, c. 1545-1560 e XIX secolo

Borgognotta tonda con mezza buffa; goletta; petto a mezza anima con falda e ginocchiali a crosta di gambero con mezze schiniere; schiena ad anima; bracciali interi a spalletto e alla tedesca; manopole; g. 16.665.
Inv. 3941.

L'armatura da cavallo alla leggera aveva sovente un copricapo aperto ma munito, come in questo caso, di una protezione amovibile del volto; qui è una *mezza buffa*, che lascia scoperti gli occhi al contrario della *buffa intera* da borgognotta. Questa era un copricapo, qui con la cresta arrotondata e perciò detta *tonda* (mentre quella aguzza finiva a punta) munita di tesa a gronda, e con guanciali incernierati. L'*anima* era una protezione del busto fatta di lame articolate; *mezza anima* è specificata la soluzione dove la parte superiore o inferiore del petto o della schiena è soda, e le lame si articolano sul restante. Questa struttura comparve negli anni Trenta del Cinquecento e fu usata, specialmente nell'Europa latina, per una cinquantina d'anni; in Ungheria e in Polonia fu caratteristica per la cavalleria leggera degli ussari e vi durò fino a tutto il Seicento e oltre. Le *mezze schiniere* armano solo l'esterno laterale della gamba completando una uosa fatta di due liste di pelle allacciate; furono una difesa adottata, e molto di rado, solo in Spagna e in Italia.

Questa armatura sbalzata e bronzata, con tocchi d'oro, mostra un eccezionale arrangiamento composto che parte da pezzi originali e altri ne rimaneggia per accompagnarli in un sapiente "lavoro dall'antico". Stibbert si dilettò, nei primi anni del suo giovanile impegno collezionistico, anche di qualche consimile divertissement e operando sovente con la cartapesta (nella quale ci resta una notevolissima serie di elmi da giostra in forme quattrocentesche). Questa armatura è però l'unica di tutta la raccolta che sia così estesamente rielaborata (le copie di due famose armature fatte dal parigino Granger – la

G. 179 al Musée de l'Armée di Parigi e la MR 425 al Louvre, rispettivamente per Giuliano de' Medici duca di Nemours e per Enrico II re di Francia – sono tutt'altra cosa, come le altre tre fattesi fare da Stibbert per partecipare a caroselli in costume). L'ispirazione iniziale pare tratta dall'armatura A 239 conservata a Madrid, fatta da Desiderus Colman per Filippo II nel 1550 che Frederick vide già nel 1861 (tornò poi a Madrid anche nel '77). La decorazione sbalzata è però italiana, coi fogliami nello stile della scuola mantovana di Caremolo Modrone. Salvo i guanciali e una lama della borgognotta, due lame della buffa, la prima lama di falda e le semialette volanti fermate all'aletta sottostante da chiodi da voltare, che sono parti moderne, tutto il resto è antico. La borgognotta e il petto con le loro larghe foglie d'acanto (separati di una quindicina d'anni, col petto più vecchio e il copricapo più tardo) costituiscono gli elementi originali di partenza del rifacimento. La decorazione sugli altri è invece stata aggiunta; qualche pezzo è stato scontornato o, come le schiniere, ritagliato da altri buoni. Le semialette volanti, sbalzate sono state sovrammesse a quelle del ginocchiello sottostante liscio per non doverlo lavorare con più difficoltà. Tutto ciò dové, essere fatto nell'Atelier di via S. Reparata, dove Frederick abitava; non a Milano dove operavano artefici "dall'antico" più sperimentati e dei quali Stibbert si servì altre volte per svariati interventi di sbalzo e di incisione.

La figura si completa con la spada 2206 (forse francese, del 1600-1610) e i fornimenti da cavallo 3482. Le belle staffe traforate, col millesimo 1583, furono acquistate presso A. Conti di Milano nel 1883 per 260 lire. Nel 1887 il milanese G. Guidi lavorò le parti della barda con altri interventi per ben 985 lire.

1917, Lensi, I, p. 371, t. 149; 1918, Lensi, II, p. 560, t. 148; p. 671, tt. 148 e 193; 1938, Rossi, pp. 149-150; 1958, Gamber, p. 89, n. 38; 1976, Boccia, p. 263.

L.G.B.

10. (tav. 14 p. 54)
Armatura da giostra
Martin Schneider, Norimberga, c. 1575-1580

Celata da giostra con guardaviso; goletta; petto con resta indentata e controresta, marcato MS SOPRA UN PAIO DI FORBICI con lo SCUDETTO DI NORIMBERGA (PARTITO: 1° AQUILA USCENTE, 2° BANDATO) mezzo sovrappetto centrale e pezza da spalla; falda a scarsella sinistra con scarsella destra separata; schiena con sbarra di celata e lame di batticulo; spalletti; bracciali col sinistro recante guardabraccio e gran guardamano; manopola destra; arnesi; schiniere sane con scarpa; g. 32.110.
Inv. 2415.

La giostra era un gioco guerresco tra due cavalieri con lance 'cortesi' senza cuspide; all'inizio si correva con il consueto armamento da guerra, ma ai primi del Trecento iniziò l'uso di elementi specializzati. Nella seconda metà del Quattrocento questi erano molto particolari; in Germania si usavano corsaletti che proteggevano fino alla vita, perché le gambe erano protette dal saccone che scendeva dal collo del cavallo, e lo scontro era libero; in Italia si indossavano armature complete di gambiere, e si correva con un palancato interposto. Le carriere erano una variante tedesca con difese diversamente specializzate e lance da guerra. Già nel primo Cinquecento

si ebbero scontri "a campo aperto" che iniziavano con una serie di giostre senza palancato e proseguivano poi alla spada e alla mazza; ma accanto a questo tipo si conservò sempre la giostra, ormai dovunque corsa all'italiana, che da noi si praticò fino al Settecento inoltrato usando però armature antiche.

Questa notevolissima armatura nera a liste ribassate polite, che mostra sul petto la marca di Martin Schneider è costruita secondo il modello preferito della corte di Sassonia: la grande celata col guardaviso usata in antico per le carriere, è indossata anche per giostrare ma è fissata alla schiena mediante una barra sagomata che ne garantisce il bloccaggio; per prendere aria tra una corsa e l'altra serve uno sportellino incernierato a destra del guardaviso. Secondo un uso tedesco la resta regolabile in altezza, ha – in luogo del consueto braccio – un appoggio laminare verticale seghettato per piantarvi il fusto della lancia; inoltre è presente la controresta, un robusto braccio d'acciaio avvitato a destra del petto e sporgente all'indietro dove la sua estremità arcuata trasversalmente può abbracciare dal di sopra il calcio della lancia. In questo modo la lancia è fermamente bloccata e funziona come una leva di primo genere: il suo peso ne è la resistenza, la resta il fulcro e la controresta terminale la potenza. In questo modo il giostratore è fortemente avvantaggiato, perché tutto il busto concorre al mantenimento della lancia in resta, ma non ha modo di correggere l'allineamento verso il bersaglio quando se ne scosti un po' troppo. Il busto è fortemente protetto dal grande piastra sagomata che doppia la parte centrale del petto; la pezza da spalla avvitata che reca inciso lo stemma con uno scaglione, è qualcosa di mezzo tra quelle grandi tedesche sotto le quali si insinuava il guardabraccio e quelle italiane aderenti che il soprabracciale copriva in buona parte con la sua ala superiore. La presenza di un distanziatore saliente a sinistra sull'alto del petto è notevole: serviva a regolare la distanza della pezza da spalla, ed è singolare che nel nostro paese sia la sbarra (però applicata al consueto elmetto da giostra) che il distanziatore siano stati usati a lungo a Bologna, e solo colà, per quel gioco guerresco. La manopola destra è moderna. La struttura delle schiniere è tipicamente tedesca, con tre lame che articolano il collo del piede sopra la scarpa a becco d'anatra (un sistema adottato anche a Greenwich, dove operarono maestri tedeschi). La produzione di armamenti difensivi neri animati da liste polite era caratteristica di Norimberga, ma se ne fecero anche nella Bassa Sassonia e nel Brunswick.

L'armatura si completa con la lancia 3953 e coi fornimenti da cavallo 3454. Il frontale bronzato, databile circa al 1580, non è suo. Le staffe a giorno dorate sono databili alla seconda metà del XVII secolo. Tutte le parti della barda sono moderne. Il cavallo fu fatto da G. Giovannetti nel 1889, pagato "per fattura di un Cavallo Pardo, nel momento dell'arresto".

1917, Lensi, I, p. 403, tt. 103-104; 1918, Lensi, II, pp. 542-545 e 674; 1938, Rossi, p. 150, t. 31; 1976, Boccia, p. 263.

<div align="right">L.G.B.</div>

11.

Armatura da cavallo, composita, barda e testiera
Turchia, manifattura mammalucca ed ottomana; Iran, tardo XV, primo XVI secolo.
Acciaio sbalzato, inciso, in parte argentato e dorato, cuoio, giunco, velluto e seta.
Inv. 3520-3523

L'uomo porta in testa un elmo, uno *shischak*, che è composto da un coppo conico sbalzato a sguciature ed ornato con elementi floreali e vegetali incisi. Nella parte inferiore del coppo fascia con iscrizioni che riprendono versi del Corano. Il coppo è completato da una pennacchiera, una tesa che trapassata dal nasale. Quest'ultimo si può registrare tramite una vite in varie altezze ed è decorato d'argento. La

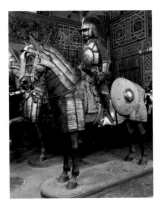

protezione del collo e del viso è garantita dalla gronda a piastre e maglia, incisa, come anche gli orecchioni a scaglie, con elementi fitomorfi. L'insieme era completato da un camaglio Per la protezione del torso il cavaliere indossa una corazza "a specchi, il *Korazin*, formato da due elementi discoidali per la difesa del petto e della schiena. Ciascun "specchio" è ornato con elementi radiali all'immagine del sole. Lo specchio pettorale reca al centro punzonato il *Tamga* (bollo) di un arsenale ottomano formato da un ideogramma bovino entro cerchietto. I due "specchi" sono collegati tramite piastre, decorate in maniera analoga, e elementi a maglia di ferro ad anelli ribaditi. Il torso è ulteriormente protetto da una camicia indossata sotto la corazza, sempre in maglia di ferro ad anelli ribaditi. Anche le braccia sono coperte dalla camicia di maglia ma gli avambracci sono ulteriormente protetti da bracciali ai quali sono fissati i guanti. Questi bracciali sono fatti di due piastre lavorate; quella esterna copre fino il braccio dalla mano fino il gomito mentre quella interna poco più del polso. Le due piastre sono collegate tramite cerniere e vengono fissate con fibbie e cuoietti. La piastra maggiore è intagliata a giorno lungo i bordi. Le superfici sono ornate con incisioni fitomorfe, già ageminate d'argento. Le gambe sono protette da cosciali, formati da sei file di piastre collegate in maglia di ferro che terminano con una piastra modellata che copre il ginocchio, seguite da un triangolo di maglia di ferro. L'armamento prosegue nella parte inferiore con le schiniere di tre piastre collegate di maglia di ferro. Tutta la superficie è decorata con incisioni floreali e vegetali, già dorate. L'armatura è completata da una sciabola e una rotella in giunco rivestito con fili di seta gialla e rossa e con al centro l'umbone metallico decorato d'argento a falsa agemina e inciso con iscrizioni in arabo.

La barda è formata da una pettiera con fiancali, una gola e una groppiera, ed è composta da file verticali di placche rettangolari disposte in orizzontale in acciaio, alternate ad elementi di maglia di ferro ad anelli ribaditi. Ciascuna placca è collegata con quella successiva tramite anelli in ferro. La superficie delle placche metalliche è dorata e reca incise, insieme ad elementi fitomorfi, una serie di iscrizioni. La testiera è formata da un frontale lavorato a sbalzo, al quale sono attaccate tramite la maglia altre placche metalliche. Le placche della barda sono coperte da iscrizioni in arabo, lette e trascritte da D. Alexander, che richiamano i nomi apologetici di Allah: *il Grande, il Re, il Santissimo, il Vincitore, il Padrone, il Comprensivo ecc.* La iscrizione nella parte superiore della testiera reca il nome dell'armaiolo, *al-fakir Mehmet*, mentre nella parte inferiore c'era un motto augurale e si riconosce ancora la parola *Vittoria*.

L'insieme, l'ultimo a destra di chi guarda la Cavalcata, appartiene al pregiato gruppo di quattro cavalieri islamici che concludono la sfilata nel maestoso Salone della Cavalcata del Museo. Si tratta di un raro esempio di un'armatura da cavallo intera del periodo tra il Quattro ed il Cinquecento. Anche se l'armamento è in parte composito, infatti le singole parti sono di manifatture mammelucche ed ottomane, si presenta comunque come un assemblaggio ben riuscito, stilisticamente e tipologicamente coevo. Come il cavaliere europeo, anche il cavaliere ottomano alla fine del Quattrocento usava coprire tutto il suo corpo con una protezione metallica. Ma l'armamento dell'orientale si caratterizza come si vede bene in questo caso, rispetto a quello rigido europeo, per la preferenza ad usare piastre di dimensioni limitate e la maglia di ferro, meno pesante e di migliore mobilità. Anche la decorazione si distingue dalla maniera occidentale, e tende a coprire le superfici metalliche con motivi ornamentali, quasi come fossero un tessuto. Alcune parti dell'ar-

matura recano il *Tamga* (bollo) di un arsenale ottomano formato da un ideogramma bovino stilizzato in un cerchio. Questo bollo era in uso ad Istanbul già con Selim I e fu spesso attribuito come marchio di riscontro per il materiale collocato nell'arsenale ottomano della chiesa di Sant'Irene ad Istanbul, ma di fatto questa appartenenza non è stata finora dimostrata dai documenti.

La barda, anche essa composita, è di tre pezzi, la testiera, la parte anteriore e quella posteriore, di provenienza diversa ma stilisticamente e cronologicamente corretta. La barda e la testiera rappresentano per il cavallo il corrispettivo dell'armatura e del copricapo per il guerriero. Essi proteggono la testa, la criniera, il collo, i fianchi e la groppa dell'animale mentre il dorso è coperto dalla sella. Al contrario del cavaliere, che aveva anche gli arti inferiori protetti, per il cavallo questo non era possibile perché impediva l'animale nei suoi movimenti. Le zampe rimangono perciò il punto più vulnerabile della cavalcatura ed ogni tentativo di garantire una maggiore protezione, come applicare calze in cuoio o in maglia di ferro, risultò inefficiente. Rispetto alle barde occidentale, i fornimenti ottomani non erano formati da gusci rigidi che talvolta trasformavano volutamente la fisionomia del cavallo in draghi, unicorni ecc, ma seguivano la forma del muso. Questo era dovuto al largo impiego della maglia e di piastre e di placche di dimensioni piuttosto piccole. I fornimenti del cavallo comprendono la sella, la gualdrappa e la briglia con redini e morso.

In questo caso si tratta di un armamento molto prezioso. In seguito ad un meticoloso restauro, la barda ha recuperato gran parte del suo fasto originale. La superficie delle placche originariamente era tutta dorata. Le iscrizioni presenti sulla superficie sono un raro esempio dei famosi "novantanove nomi di Allah", cioè tutte le definizioni per evocare il dio dei musulmani. Il nome dell'armaiolo presente sulla testiera si trova anche su un elmo (inv. 22167) dell'Askeri Museum ad Istambul.

Il manichino del cavallo, fermo su quattro zampe, è di Giovanni Giovanetti, formatore di cui ci sono notizie nell'Archivio Stibbert dal 1889 al 1901.

1917, Lensi, II, pp. 569-570; tav. CLIV; 1973, Robinson, p. 191, n. 1, tavv. 4-6 e pp. 192-193, n. 5, tav. 1; 1976, Boccia, pp. 195-196 e 260; 1988, Alexander, p. 2, n. 3520; 1997, Boccia, Civita, Probst, pp. 86 e 99, n. 51 e 60; 2001, Probst, pp. 13-22.

S.E.L.P.

12. (tav. 17 p. 57)

Armatura da cavallo, composita, barda e testiera
Turchia, manifattura ottomana; primo XVI secolo.
Acciaio sbalzato, inciso, cuoio, ottone, pelle.
Inv. 3503, 3505, 3506, 3507

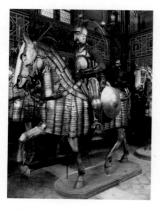

L'armatura è composta da un elmo, uno *shischak*, con un nasale mobile e completo di pennacchiera ed è inciso con nastri intrecciati a motivo vegetale. Il giaco di maglia è misto di anelli a grano d'orzo, anelli aperti e stampati. Il petto ha un grande disco centrale decorato a raggiera al quale si aggiungono elementi di maglia di ferro e di piastre d'acciaio, mentre la schiena è fatta interamente a piastre unite dalla maglia. Bracciali a piastre e maglia. Gli arnesi sono a sette file verticali di lamelle d'acciaio e maglia di ferro e le schiniere hanno tre elementi a piastra,

di cui quella centrale più larga e stondata in fondo. Scarpe alla turca in cuoio. Il petto e la schiena sono marcati con il *Tamga* mentre lo *shischak* reca inciso sul fronte una frase celebrativa in arabo: *Kansou El Ghour*. L'armamento del cavaliere è completato da una rotella in acciaio, il *kalkan*, completa del *Tamga* di manifattura ottomana del primo quarto del Cinquecento e di una sciabola, lo *shamshir*, che è però cronologicamente più tarda, del XVIII secolo

Il cavallo indossa una testiera di cinque piastre sagomate, corredata di pennacchiera e incisa con una scritta a caratteri cufici. E bollata dal *Tamga*. La barda, che ha la groppiera, la pettiera, la criniera, i fianchi e il sopracoda, copre tutto il corpo dell'animale, ed è a file di lamelle verticali unite dalla maglia di ferro. I fornimenti da cavallo comprendono inoltre la sella completa di staffe, briglie redini e martingala.

1917, Lensi, II, pp. 564-567, tav. CLIII; 1973, Robinson, p. 191, n. 1, tavv. 5-6.

S.E.L.P.

13. (tav. 16 p. 56)

Armatura da cavallo, composita, barda e testiera
Turchia, Iran? Manifattura mamelucca e ottomana; fine XV, primo XVI secolo.
Acciaio sbalzato, inciso, cuoio, argento, ottone, pelle, penne, tessuti vari.
Inv. 3508, 3510, 3512

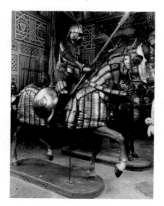

L'armatura è composta da un elmo, uno *shischak*, con un nasale mobile e completo di pennacchiera Il giaco di maglia di ferro, lo *zhir*, è caratterizzato dal rinforzo sul petto e sulla schiena di piastre in acciaio decorato ad incisioni ed argentature con motivi fitomorfi, che recano iscrizioni a caratteri cufici di cui si legge le parole: *Il sultano... il saggio*.

Bracciali a piastre e maglia decorati anche essi a fogliami e resti di iscrizioni a caratteri cufici: *Vittoria da dio e una prossima conquista è...* Gli arnesi sono a file verticali di lamelle d'acciaio e maglia di ferro e le schiniere hanno tre elementi a piastra, di cui quella centrale più larga e stondata in fondo. Gli arnesi portano la scritta: *Potere e sovranità...* Scarpe alla turca in cuoio ricamate. I due ginocchielli e il bracciale sinistro sono marcati con il *Tamga*.

Si tratta di un importante esempio di armatura composita, che è piùttosto rara per la presenza delle parti mamelucche tardo quattrocentesche che la compongono.

Il cavaliere è corredato da una sciabola, l'*agiam-kilij*, cronologicamente molto più tarda, databile intorno alla fine del XVIII secolo e una rotella ottomana del primo Cinquecento tutta in acciaio, decorata ad incisioni con elementi fitomorfi e marcata con il *Tamga*.

Il cavallo indossa una testiera a piastre sagomate marcata con il *Tamga*, e una barda, che ne copre tutto il corpo, a file di lamelle verticali unite dalla maglia di ferro. La criniera è sempre marcata con il *Tamga*. I fornimenti da cavallo, databili intorno al primo Seicento, comprendono la sella completa di staffe ornate con elementi vegetali, briglie con redini rivestite da placche metalliche e decorate con pendenti a forma di cuore e pendicolo a mezzaluna.

1917, Lensi, II, p. 568; 1973, Robinson, pp. 191-192, n. 2, tav. 3; 1988, Alexander, p. 2, n. 3508.

S.E.L.P.

14.
Armatura da cavallo, composita, barda e testiera
Turchia, manifattura ottomana; fine XV, primo XVI secolo.
Acciaio sbalzato, inciso, dorato, cuoio, ottone, pelle, seta, giunco.
Inv. 3514-3517

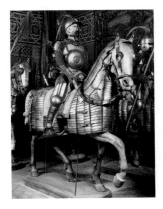

L'armatura è composta da un elmo, uno *shischak*, con un nasale mobile e completo di pennacchiera. Il giaco è di maglia frammista con anelli a grano d'orzo, anelli aperti e stampati. Petto e schiena con un grande disco centrale decorato a raggiera al quale si aggiungono elementi di maglia di ferro e di piastre d'acciaio. I bracciali di provenienza diversa sono a piastre e maglia. Gli arnesi sono a file verticali di lamelle d'acciaio e maglia di ferro e le schiniere hanno tre elementi a piastra, di cui quella centrale più larga e stondata in fondo. Scarpe alla turca in cuoio.

Tutta l'armatura è incisa con nastri intrecciati a motivo vegetale e floreale e iscrizioni in arabo a caratteri cufici. Sul petto si trova la scritta elogiativa (Corano 48) *Maometto... e Gloria e Vittoria*. Sul bracciale sinistro si legge: *AL-Malik Al Ashraf Abu'l Nasir Qaitbay, che abbiano una vittoria gloriosa*, mentre sul nasale del elmo c'è *Al Ashraf - Non c'è dio se non dio e Maometto il suo profeta*. Sono inoltre presente sul armatura cinque marchi di arsenale ottomano. L'armamento è completato da una rotella in giunco, più tarda, databile intorno al XVIII secolo, rivestita in pelle con umbone metallico centrale.

Il cavallo indossa una testiera a piastre sagomate, corredata di pennacchiera, bollata dal *Tamga*. La barda, che ha la groppiera, la pettiera, la criniera, i fianchi e il sopracoda, e copre tutto il corpo dell'animale, ed è a file di lamelle verticali unite dalla maglia di ferro. I fornimenti di cavallo comprendono inoltre la sella completa di staffe, gualdrappa, briglie con morso e redini e pendicollo a mezzaluna.

1917, Lensi, II, p. 569, tav. CLIV; 1973, Robinson, p. 192, n. 3, tav. 2; 1988, Alexander, p. 2, n. 3514.

S.E.L.P.

15. (tav. 24 p. 64)
Corsaletto da piede per la Guardia Medicea
Milano, c. 1574
Acciaio, cuoio, pelle di daino, gesso e legno.
Inv. 2210

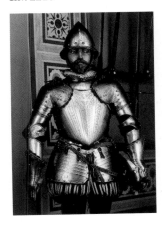

L'armamento è composto da uno zuccotto, una goletta a due lame, petto, schiena e fiancali a finte scarselle ad otto lame. Spallacci simmetrici. Ciascun bracciale è formato da un cannone, seguito dalla cubitiera di tre lame, aletta e antibraccio a due lame. Manopole con ampio manichino svasato e cinque dita coperte a squame.

Tutto il corsaletto è decorato *en suite* con ricchissime incisioni ad acquaforte a liste di trofei alla lombarda. Sullo zuccotto è pre-

sente l'arma medicea sormontata dalla corona granducale e negli spartiti quattro armati all'antica. Il petto reca, nella lista mediana al centro le palle medicee insieme alla croce biforcata dell'Ordine di Santo Stefano, negli ovali busti virili e nelle liste laterali della schiena sono presenti alcuni suonatori.

Il corsaletto è un armamento privo della protezione delle gambe e fu indossato per combattere a piedi. Esso è caratterizzato da un copricapo con tesa stretta che copriva soltanto il cranio e lasciava libero il viso. In questo caso si tratta di un importante esemplare che fa parte di un largo gruppo commissionato per le guardie medicee intorno al 1574, anno dell'incoronazione del granduca Francesco de' Medici. L'intero gruppo, di cui alcuni corsaletti sono conservati nel Museo Nazionale del Bargello ed altri dispersi in altre armerie, fu fabbricato a Milano nelle forme e nelle decorazioni in voga in Lombardia della seconda metà del Cinquecento. Accanto allo stemma mediceo il corsaletto presenta un ulteriore riferimento relativo all'ambito fiorentino. Infatti l'incisione comprende la figura di Marte, dio della guerra e antico protettore di Firenze.

1917, Lensi, I, p. 372, tav. CVII; 1975, Boccia, n. 18, tav. 20; 1997, Boccia, Civita, Probst, pp. 86 e 99, n. 51 e 60; 2001, Probst, p. 38, n. 6.

S.E.L.P.

16.
Corsaletto da piede composito
Italia settentrionale, Bologna? Metà del XVI secolo.
Acciaio inciso, cuoio, pelle.
Inv. 4

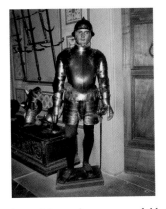

Il corsaletto è composto da un morioncino con cresta bassa e una breve tesa spiovente. Su ciascuna banda del coppo e sugli orecchioni si trova sbalzata uno scudo a mandorla che contiene inciso un altro scudo con l'arme di Bologna completo delle lettere *BO SOTTO ABBREVIAZIONE* e incise alla punta. Goletta a sei lame. Petto molto lungo, arcuato e costolato in mezzeria. Reca al centro inciso ma non sbalzato lo stemma di Bologna. Schiena poco modellata, completa di due lame del guardarene e una del batticulo. Scarselle a sei ampie lame. Spallacci piccoli e simmetrici formate da sette lame. Bracciali completi di cannone superiore, cubitiera con grande aletta e antibraccio. Manopole con ampio manichino svasato e cinque dita coperte a squame. Le parti dell'armatura sono, ad eccezione dello stemma, lisce. Solo i bordi sono lavorati a cordone tocco a fingere tortiglioni. Guanti in pelle, cuoietti e ribattini moderni.

Si tratta di un raro corsaletto interamente conservato nelle sue parti, fatto probabilmente per le guardie senatorie bolognesi. L'appartenenza dell'armamento ad un corpo cittadino è confermata anche dalla mancanza di altri simboli araldici. A Bologna, nell'Armeria del Museo Civico Medievale, si trova un gruppo di quattro morioncini (Inv. 3293, 3294, 3323, 3401) simile al nostro che presentano lo stemma della città sbalzato e inciso.

1917, Lensi, I, pp. 1-2, tav. V; 1975, Boccia, p. 57, n. 13, tav. 15; 1991, Boccia, pp. 62-63, nn. 39, 40, 41, 42.

S.E.L.P.

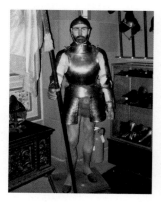

17.
Resti di corsaletto da piede composito
Europa centrale, seconda metà del XVI secolo.
Acciaio, cuoio.
Inv. 2907, 2840, 1820

Corsaletto formato da borgognotta, goletta, petto e schiena, scarselle seguite da cosciali. Le superfici dell'acciaio sono lisce e non presentano decorazioni. L'armamento è stato montato su un manichino negli successivi alla morte di Stibbert recuperando parti di varie armature stilisticamente e cronologicamente coeve.

1917, Lensi, II, pp. 302, 468 e 475.

S.E.L.P.

18.
Corsaletto da piede, composito (tav. 22 p. 62)
Germania meridionale. Terzo quarto del XVI secolo.
Acciaio sbalzato e in parte annerito, ottone, cuoio, panno di lana.
Inv. 2461

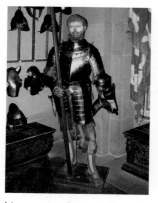

Il corsaletto è composto da un morione tondo, goletta, petto e schiena con scarselle, parti superiori del bracciale e manopole. L'acciaio è decorato a sbalzo, con alcune parti verniciate in nero e altre lasciate in acciaio chiaro.
La tecnica di decorazione, detta *schwarz-weiß Technik* consiste nel mettere in contrasto le parti polite dell'acciaio con le parti dipinte di nero. Era molto in voga soprattutto in Germania intorno alla metà del Cinquecento. I corsaletti decorati in bianco-nero furono indossati in particolare dai fanti ed erano completati dal tipico morione tondo tedesco.
Il corsaletto è completato da camicia e calze in panno nei colori delle fanterie tedesche del periodo. Questa figura fa parte del gruppo dei "lanzichenecchi". Si tratta di uno dei manichini più belli della collezione. Il viso espressivo del giovane fante barbuto è incorniciato da una ricca capigliatura castana. Per evidenziare questo aspetto il "lanzichenecco" è stato fin dai tempi di Stibbert esposto senza il morione in testa, ma tenuto dal manichino nella mano sinistra.

1917, Lensi, I, p. 411.

S.E.L.P.

19.
Armatura da fante, composita, corredata di spadone a due mani
Germania e Italia, primo ventennio del XVI secolo e seconda metà XIX secolo.
Spadone, Italia settentrionale o Germania, seconda metà XVI secolo.
Manichino, manifattura fiorentina ?, ante 1891.

Acciaio, cuoio, pelle di daino, panno di lana, gesso e legno.
Inv. 3455-3456

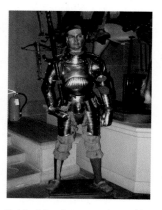

Armatura composta da borgognotta, goletta, petto e schiena, spallacci con rotelline, bracciali, manopole e scarselle. Petto e schiena sono parzialmente coperti con scanalature alternate con sgusci. Tutte le altri parti sono decorate a sbalzo con racemi d'edera. L'insieme è montato su un manichino a grandezza naturale, che indossa brache di camoscio e calze bicolore in stile della prima metà del Cinquecento. Lo spadone ha una lunga lama (139,4 cm) ondulata, detta "a biscia" o fiammeggiante (da cui prende nome in tedesco *Flammberger*) che reca al tallone inciso un numero o due lettere seguito da una marca entro uno scudetto con una croce obliqua.
L'armatura è composita, vale a dire composta da pezzi di provenienza non omogenea. La parte più importante sicuramente è il petto che presenta già la tipica bombatura caratteristica delle armature del Rinascimento tedesco, la cosiddetta *Kugelbrust* o petto a sfera. Questo pezzo fa parte di un gruppo di armamenti detti "spigolati" presenti nell'Armeria che prendono il nome dalla particolare lavorazione dell'acciaio. Tutti i componenti dell'armatura, ad esclusione delle sole schiniere, sono lavorati con cannellini separati da sgusci lisci. La produzione ebbe inizio già intorno agli ultimi anni venti del Quattrocento in Germania meridionale, probabilmente a Innsbruck. Questa città che si trovò sul confine tra la cultura tedesca e quelle italiane, riunì l'arte degli armaioli di ambedue le aree geografiche e riuscì ad elaborare tale esperienza in un linguaggio completamente rinnovato. Tipica del mondo gotico tedesco l'armatura così lavorata continuò la sua fortuna anche nel secolo successivo e segnò il passaggio dal mondo gotico a quello del rinascimento tedesco, soprattutto sotto Massimiliano I d'Asburgo, il cui nome divenne il sinonimo per quel tipo di armature, chiamate appunto "massimiliane". Anche se non soppiantò l'armatura del tipo liscio, quella spigolata rappresentò tra la fine del Quattrocento e il primo trentennio del secolo successivo il modello principale nella produzione soprattutto di Innsbruck, Augsburg e Norimberga. Realizzate con successo anche in Italia, soprattutto a Brescia anche per committenti tedeschi, le armature spigolate furono in voga anche in Francia ed in Inghilterra che non le fabbricavano ma le acquistavano per importazione.
L'armatura e lo spadone fanno parte dei pochi oggetti riconoscibili nei documenti dell'archivio Stibbert. Si conserva una nota del fabbro Raffaello Berchielli di Firenze del 12 gennaio 1891 che chiede il pagamento di 130,00 lire per aver *"Pulito e fatto diverse riparazione e montata L'Armatura Svizzera dei Lanzi"*. Lo spadone è identificabile con una delle armi citate nella fattura dell'antiquario londinese Samuel Wilson del 1884: *"Large 2 handed Sword wave blad"*, pagato quattordici sterline.
Il manichino, su cui è montata l'armatura, colpisce per la sua espressività e naturalezza. La faccia mostra un uomo di mezza età con lineamenti piuttosto duri, segnati dalle fatiche del mestiere delle armi. Anche questa figura fa parte dei manichini chiamati tradizionalmente "i lanzichenecchi".

1917, Lensi, II, pp. 545-546, tavv. CXXXVII-CXXXVIII. 1976, Boccia, pp. 261 e 263.

S.E.L.P.

20. (tav. 23 p. 63)

Figura di lanzichenecco con resti di armamenti
Germania meridionale, Austria, Italia e India Moghul ?, seconda
metà del XVI secolo, XVIII e XIX secolo.
Acciaio, maglia di ferro e di ottone, pelle, cuoio, panno di lana.
Inv. 16210

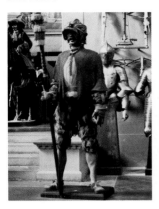

Il manichino porta un morione a
tre creste rivestito di panno e un
costume in pelle e panno di lana
di varie tonalità di ocra, con le
maniche della giubba e le brache
trinciate. Al posto dell'armatura
indossa una specie di pellegrina,
ritagliata da una maglia ad anel-
li molto fitti di provenienza o-
rientale, forse delle zone dell'In-
dia Moghul, con i bordi rifiniti
da maglie d'ottone. La figura è
corredata da una spada da un lato
che ha un fornimento non suo.
Sulla lama è presente la scritta
"FAMIGIA". Nella mano destra reca un bello spiedo-alabardina da
caccia, di provenienza austriaca, con la parte metallica completa-
mente incisa all'acquaforte con scene di genere.
Si tratta del "lanzichenecco" meno rifinito, relativamente agli arma-
menti difensivi, che però rende bene l'idea del personaggio grazie al
costume in stile proposto probabilmente dallo stesso Stibbert.

1917, Lensi, II, pp. 546-547, tav. CXXXVIII.

S.E.L.P.

21.

Resti di armatura da uomo d'arme, composita
Germania meridionale. Prima metà del XVI secolo.
Acciaio, ottone, cuoio, panno di lana, velluto.
Inv. 16210

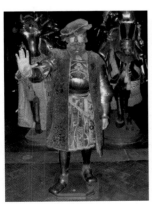

L'armatura è composta da petto,
schiena, scarselle, ginocchi, schi-
niere e scarpe. Manca l'elmetto
che è sostituito da un copricapo
in velluto. Gran parte dell'arma-
tura è lavorata nello stile delle
armature tedesche del primo
Cinquecento con cannellini se-
parati da sgusci lisci. I tessuti
dell'abito sono in parte antichi.
La figura viene tradizionalmen-
te chiamata "il cursore".

S.E.L.P.

22. (tav. 15 p. 55)

Corsaletto funebre di Giovanni dalle Bande Nere
Italia e Germania meridionale, c. 1505-1520.
Acciaio brunito, cuoio.
Inv. 16721

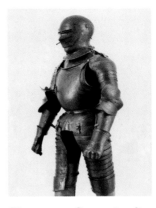

Il corsaletto è composto da un
elmetto da cavallo con visiera
sana, una goletta, bracciali sim-
metrici alla tedesca, cubitiere
senza lamelle e manopole. Il pet-
to è molto bombato con resta alla
tedesca concava. Schiena liscia.
Scarselloni lunghi a lamelle che
giungono fino ai ginocchi.
Il corsaletto funebre di Giovan-
ni dalle Bande Nere è in realtà
un corsaletto da cavallo caratte-
rizzato dalla tipica bombatura
del petto che fu di moda in Ger-
mania intorno agli anni Venti del
Cinquecento. Questo tipo di armamento era di solito accompagnato
da un copricapo aperto come la borgognotta e non da un elmetto da
cavallo.
Si tratta di un corsaletto molto importante visto che è uno dei
pochissimi oggetti attribuibili a Giovanni dalle Bande Nere, il gran-
de uomo d'arme, figlio di Caterina Sforza e padre del futuro gran-
duca di Toscana Cosimo I de' Medici. Non sappiamo se il condot-
tiero, che morì nel Palazzo Ducale di Mantova e fu sepolto sempre
nella città gonzaghesca nella chiesa di San Francesco, avesse indos-
so questo corsaletto soltanto per i suoi funerali o se lo portava
anche in campo di battaglia. Infatti, gli esperti discordano. Boccia
ritiene che l'armamento sia disomogeneo e che risulti già antiqua-
to per l'epoca, anche se presenta parti di gran qualità tra cui l'im-
portante elmetto prodotto a Innsbruck. Secondo l'autore si tratta di
un corsaletto composto da parti di più armature recuperati dalle
armerie gonzaghesche per assemblarli e usarli come "abito" funebre
quando si avvertì che, in seguito alla sua ferita riportata per un
colpo di piccola artiglieria durante la battaglia di Governolo sul
Mincio il 24 novembre del 1526, le condizioni del giovane de'
Medici erano disperate. Tuttavia lo stesso Boccia nota che, anche in
questo caso, chi scelse il corsaletto rispettò l'abitudine di Giovanni
di non indossare armamenti che proteggessero la parte inferiore del-
le gambe. Di diversa opinione M. Scalini che fa riferimento alle
dimensioni del corsaletto, perfettamente corrispondenti alla stazza
fisica del condottiero, e suggerisce come lo stesso Giovanni, da
vero professionista del mestiere delle armi, dovesse preferire alle
armature alla moda in quel momento un armamento meno moder-
no ma estremamente funzionale.
Soltanto nel 1685 la salma di Giovanni fu traslata a Firenze e col-
locata nella Sagrestia Vecchia di San Lorenzo, accanto ai suoi avi del
ramo Cafaggiolo. Insieme al corsaletto il Museo conserva anche
frammenti di tessuto della falsata dell'elmetto e del petto, rinvenu-
ti nel 1857 durante i lavori alla tomba.

1967, Boccia-Coelho, pp. 165-171; 1998, Scalini, pp. 55-62; 2001,
Scalini, pp. 223-229.

S.E.L.P.

BIBLIOGRAFIA CITATA

1843, TETTONI L. - SALADINI F., *Teatro araldico*, Lodi.

1881, BERTINI G., *Catalogo generale della Fondazione Artistica Poldi Pezzoli*, Milano.

1884, HORNER S. e J., *Walks in Florence and its environs*, London.

1903, F. P., *"The Lady" in Italy*, in "The Lady", gennaio 1903, p. 88.

1903, GELLI J. - MORETTI G., *Gli armaroli milanesi*, Milano.

1905, *Catalogo del Museo Artistico Poldi Pezzoli*, Milano.

1906, *Inventario della Eredità-Beneficiata relitta dal Cav.r Federigo Stibbert*, A.N.F., giu-ago. 1906.

1910, C. BUTTIN, *Le Musée Stibbert à Florence*, "Les Arts", n. 105, numero dedicato al Museo.

1910, PEDRAZZI O. M., *Un inglese garibaldino e il suo Museo*, "La Lettura", nov. 1910, pp. 1028-1033.

1917-1918, LENSI A., *Il Museo Stibbert. Catalogo delle sale delle armi europee*, Firenze.

1920-1922, LAKING G. F., *A record of European armour and arms*, London.

1924, *Catalogo del Museo artistico Poldi Pezzoli*, Milano.

1925, DE COSSON C. A., *The Stibbert Collection, a little known florentine museum*, "The Italian Mail", c. 1925.

1925, CRIPPS-DAY F. H., *A record of armour sales 1881-1924*, London.

1938, ROSSI F., *Mostra delle armi antiche in Palazzo Vecchio*, cat. di mostra, Firenze.

1954, MARZOLI L., *Mostra delle armi antiche e moderne*, Brescia.

1954, THOMAS B. - GAMBER O., *Die Innsbrucker Plattnerkunst*, cat. di mostra, Innsbruck.

1956, CIRRI G., *Federigo Stibbert nel primo cinquantenario della sua morte*, "Armi Antiche".

1958, GAMBER O., *Der italienische Harnisch im 16. Jahrhundert*, "Jahrbuch der Kunsthistorischen Sammlungen in Wien", Bd. 54, Wien.

1958, THOMAS B. - GAMBER O., *L'arte milanese dell'armatura*, in *Storia di Milano*, XI, Milano.

1961, AROLDI A. M., *Armi e armature italiane, ecc.*, Milano.

1962, Mann J. G., *Wallace Collection Catalogues. European arms and armour*, London.

1964, EWALD G., *Ein unbekanntes Bildnis von Salomon Adler*, "Anzeiger des Germanischen Nationalmuseum".

1964, KÖNIGER E., *Ein Harnisch des Pompeo delle Chiesa auf dem "Bildnis eines jungen Mannes" von Salomon Addler*, "Anzeiger des Germanischen Nationalmuseum".

1967, BOCCIA L. G. - COELHO E. T., *L'arte dell'armatura in Italia*, Milano.

1967, MARTIN P., *Armes et armures de Charlemagne à Louis XVI*, Fribourg.

1972, BOCCIA L. G., *Armi e armature*, in *Il Museo Poldi Pezzoli*, Milano.

1973, ROBINSON H. R., *Il Museo Stibbert a Firenze. Armi e armature orientali*, cat., Milano.

1974, CANTELLI G., *Il Museo Stibbert a Firenze*, cat., Milano.

1975, BOCCIA L. G., *Il Museo Stibbert a Firenze. L'Armeria Europea*, cat., Milano.

1976, BOCCIA L. G. - CANTELLI G. - MARAINI F., *Il Museo Stibbert a Firenze. I Depositi e l'Archivio, L'archivio Stibbert. Documenti sulle armerie*, cat., Milano.

1979, BOCCIA L. G., *L'armatura lombarda tra il XIV e il XVII secolo*, in *Armi e armature lombarde* di Boccia L. G., Rossi Fr., Morin M., Milano.

1980, COLLURA D., *Cataloghi del Museo Poldi Pezzoli. Armature*, Milano.

1981, BOCCIA L. G., *Resti di una piccola guarnitura d'armature*, in *Dalla casa al museo. Capolavori di fondazioni artistiche italiane*, cat. di mostra, a cura di A. Mottola Molfino e a., Milano.

1981, DONDI G., *Armures de Pompeo della Cesa à l'Armeria Reale de Turin*, in Proceedings of Ninth Triennial Congress, IAMAM, Quantico.

1985, BOCCIA L. G. - GODOY J. A., *Il Museo Poldi Pezzoli. Catalogo delle armerie*, Milano.

1988, ALEXANDER D. G., *Museo Stibbert*, manoscritto.

1988, Boccia L. G., voce *Della Cesa, Pompeo*, in *Dizionario Biografico degli italiani*, Roma.

1991, BOCCIA L. G., *L'Armeria del Museo Civico Medievale di Bologna*, Bologna.

1997, BOCCIA L. G. - CIVITA F. - PROBST S. E. L., *Tra l'Oriente e Occidente. Cento armi dal Museo Stibbert*, cat., Livorno.

1998, SCALINI M., *I resti dell'armatura funebre di Giovanni delle Bande Nere (1498-1526)*, in *Appunti di restauro*, a cura di M. Cygielman, Firenze, pp. 55-62.

2001, PROBST S. E. L., *La collezione turca di Frederick Stibbert*, in *Turcherie*, Firenze, "Museo Stibbert – Firenze", n. 4, pp. 13-32.

2001, SCALINI M., *I resti dell'armatura funebre di Giovanni delle Bande Nere*, in *Giovanni delle Bande Nere*, Milano, pp. 223-229.

INDICE

Ꝑ

EDIZIONI POLISTAMPA

Sede legale: Via Santa Maria, 27/r - 50125 Firenze - Tel. 055.233.7702 - Fax 055.229.430
Stabilimento: Via Livorno, 8/31 - 50142 Firenze - Tel. 055.7326.272 - Fax 055.7377.428
http://www.polistampa.com